U0052056

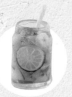

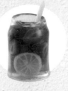

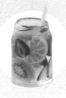

BREAD

SWEETS

SPECIAL

EVENT

BREAD

SWEETS

SPECIAL

EVENT

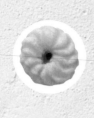

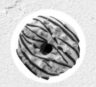

BREAD

SWEETS

SPECIAL

EVENT

BREAD

SWEETS

SPECIAL

EVENT

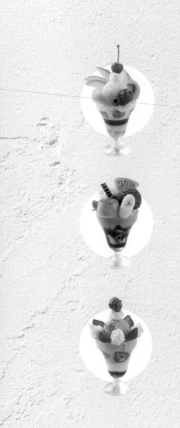

袖珍屋裡的
軟陶麵包&甜點

Petite Fleur

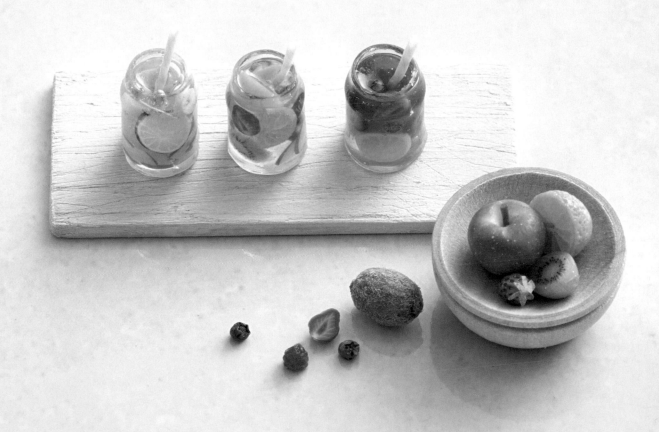

CONTENTS

BREAD
麵包

SWEETS

甜點

SPECIAL EVENT

節慶活動

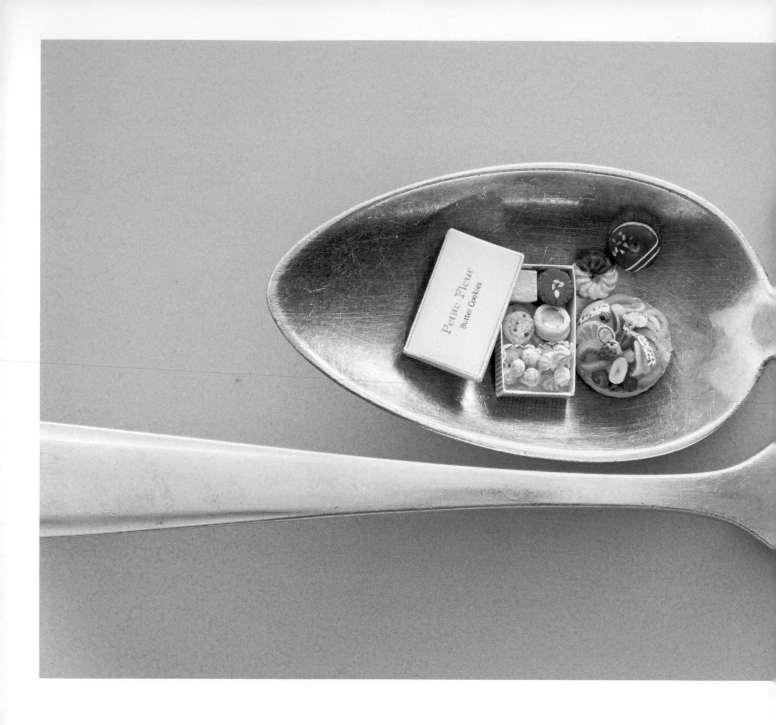

BREAD, SWEETS,

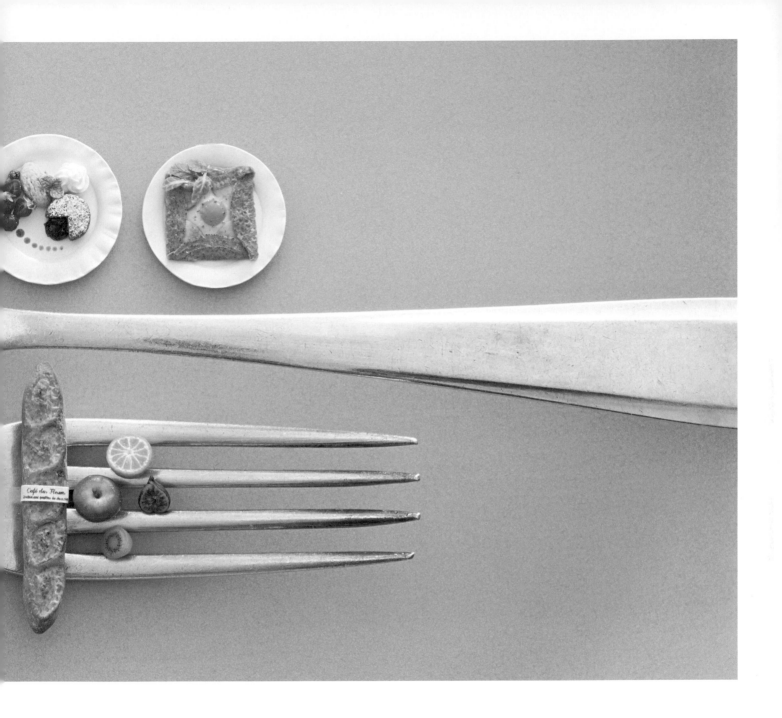

SPECIAL EVENT

ABOUT

軟陶

1

以烤箱加熱固化

將家庭用烤箱預熱至130℃後,放入軟陶烘烤30分鐘,即可定型。
在未加熱固化前,可進行無數次造型修正,沒有時間壓力地完成理想的作品。

2

色彩表現力優秀

各色彩的軟陶土可相互混色。
可揉和不同色彩的軟陶土,調整至最接近實品的顏色。
或以不同的混合手法,表現出漸層感與大理石紋路。

3

最適合用來製作纖細的作品

成品質地較硬,特別適合製作細緻的袖珍作品。
烘烤定型後,亦可以壓克力顏料進行上色,
增添微焦感的烤色痕跡,更能提升成品的仿真度。

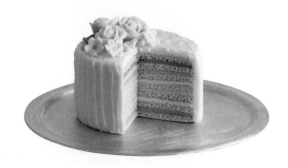

BREAD

麵包

FRESHLY BAKED BREAD

DANISH PASTRY

SANDWITCH

BREAKFAST

GALETTE

DONUTS

MARCHE BASKET

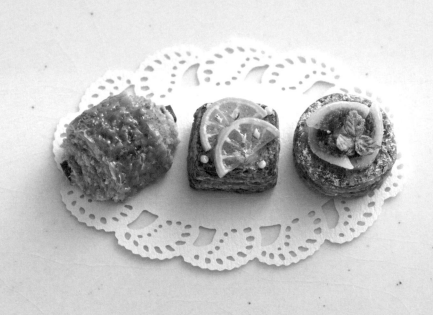

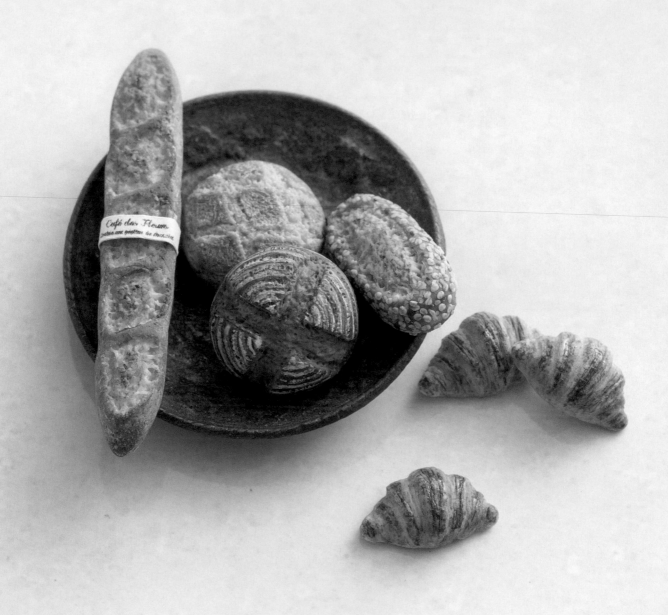

BREAD 01

FRESHLY BAKED BREAD

剛出爐的麵包

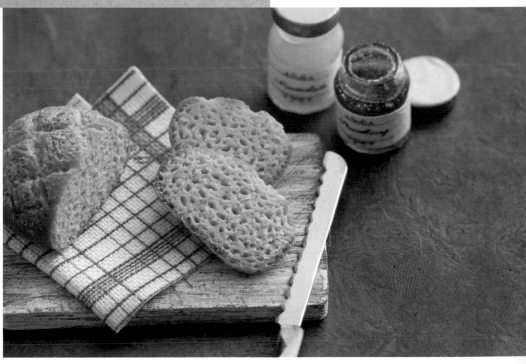

正統風格的現烤法國麵包，早晨新鮮出爐上架囉！
調整烤色的輕重層次，就能作出看起來焦脆又美味的麵包。

How to make » p.48-51

Real size

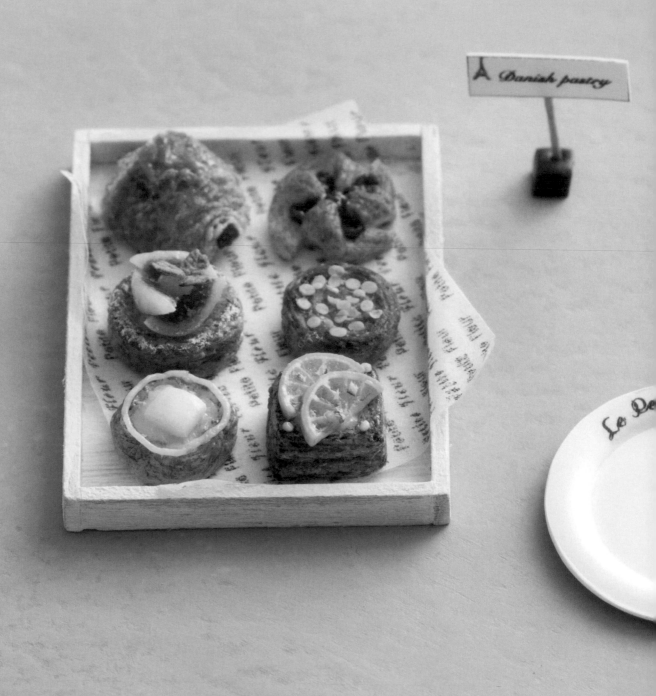

BREAD 0̲2

DANISH PASTRY

丹麥麵包

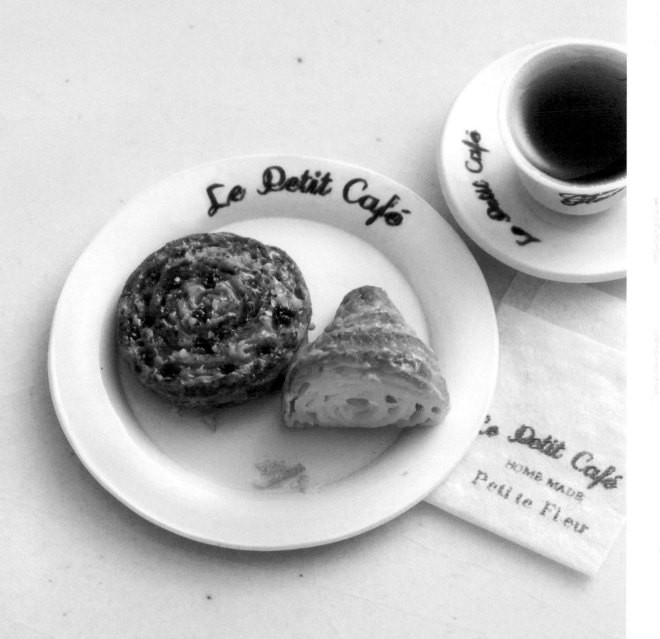

重疊數層麵團&奶油，烤出酥脆口感的經典麵包。
是以細節針與牙籤巧妙加工，造型出完美的質感。

How to make » p.52-54

Real size

PARISIEN
法國長棍麵包
法文名原意為「巴黎小孩」的法國麵包。表面有五道切痕。

How to make » p.49

BATARD
法國麵包
比法國長棍麵包短且粗。法文名原意為「中間」。

How to make » p.48

BOULE
法國大圓麵包
原文名由boulangerie（麵包店）衍伸而來，是歷史悠久的麵包。

How to make » p.49

PAIN DE CAMPAGNE
鄉村麵包
意即鄉村的麵包。特徵是樸素的外觀及味道。

How to make » p.50

PAIN AU CEREALES
雜糧麵包
加入穀物，散發濃郁香氣的麵包。表面有燕麥、南瓜籽及黑芝麻。

How to make » p.50

PAIN AUX NOIX ET AUX RAISINS
全麥胡桃葡萄乾麵包
加入胡桃及葡萄乾，是適合切片食用的天然酵母麵包。

How to make » p.51

CROISSANT
可頌麵包
原文名是「彎月」之意。將奶油揉入麵團後，烘烤而成的麵包。

How to make » p.51

PAIN AU CHOCOLAT
巧克力丹麥捲
酥脆麵皮中包夾甜甜的巧克力。無論作為早餐或點心，都非常受歡迎。

How to make » p.52

CHERRY JAM DANISH
櫻桃果醬丹麥麵包
風車形的果醬丹麥麵包。仿照風車造型，施以切痕後摺疊成型。

How to make » p.52

FIG DANISH
無花果丹麥麵包
表面撒滿微甜的糖粉，水潤的無花果上方點綴著薄荷葉，賣相極美味的丹麥麵包。

How to make » p.52

ALMOND DANISH
杏仁丹麥麵包
酥脆的漩渦狀丹麥麵包，加上烤杏仁更添風味。

How to make » p.53

CREAM CHEESE DANISH
奶油起司丹麥麵包
中間夾入奶油起司的圓形丹麥麵包，上方澆淋一圈糖霜當作裝飾。

How to make » p.53

ORANGE DANISH
柳橙丹麥麵包
擺上柳橙後，再撒些開心果吧！替換其他水果，作出自己的原創麵包也很棒。

How to make » p.54

PISTACHE DANISH
開心果丹麥麵包
夾入開心果及葡萄乾，作成漩渦狀的丹麥麵包。

How to make » p.54

BREAD <u>0</u>3

SANDWITCH

三明治

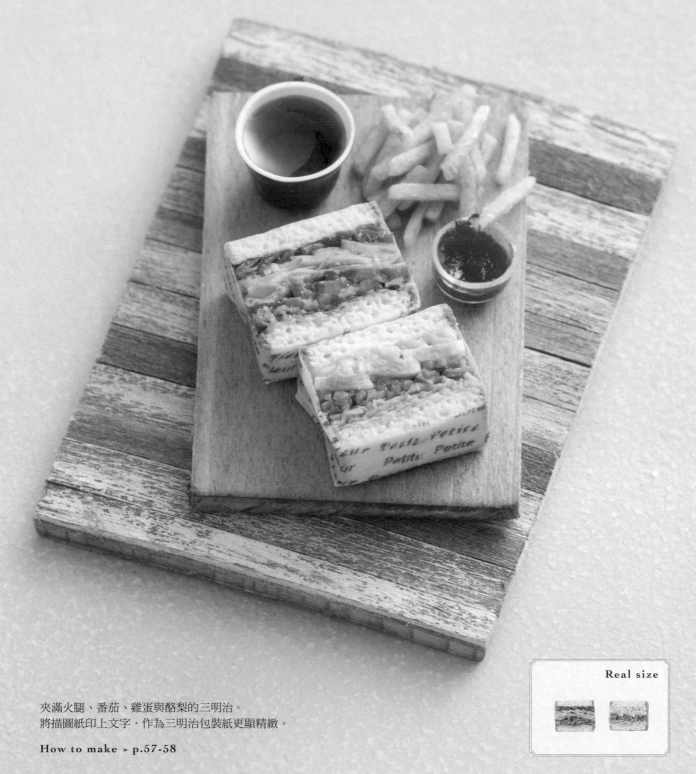

夾滿火腿、番茄、雞蛋與酪梨的三明治。
將描圖紙印上文字，作為三明治包裝紙更顯精緻。

How to make » p.57-58

Real size

13

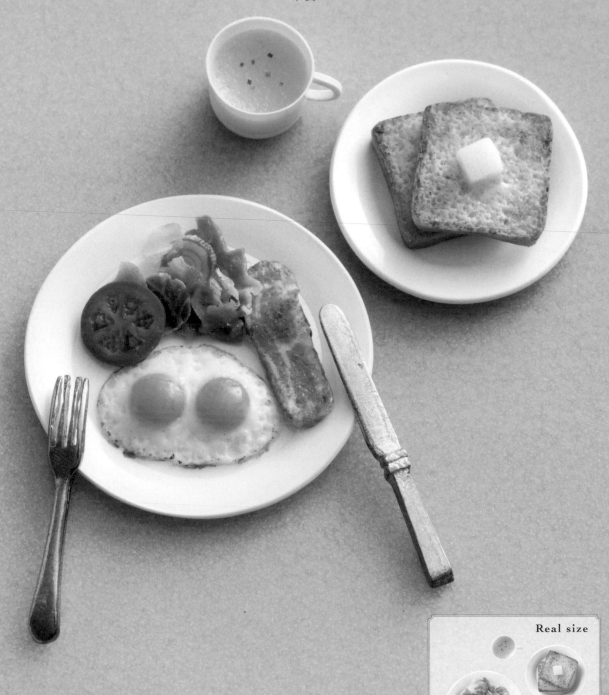

BREAD 0̲4

BREAKFAST

早餐

早上來份豪華的早餐——
焦脆的培根，配上兩顆蛋，
並以UV膠表現出融化的奶油。

How to make » p.54-55·58-60

Real size

14

GALETTE

法式鹹薄餅

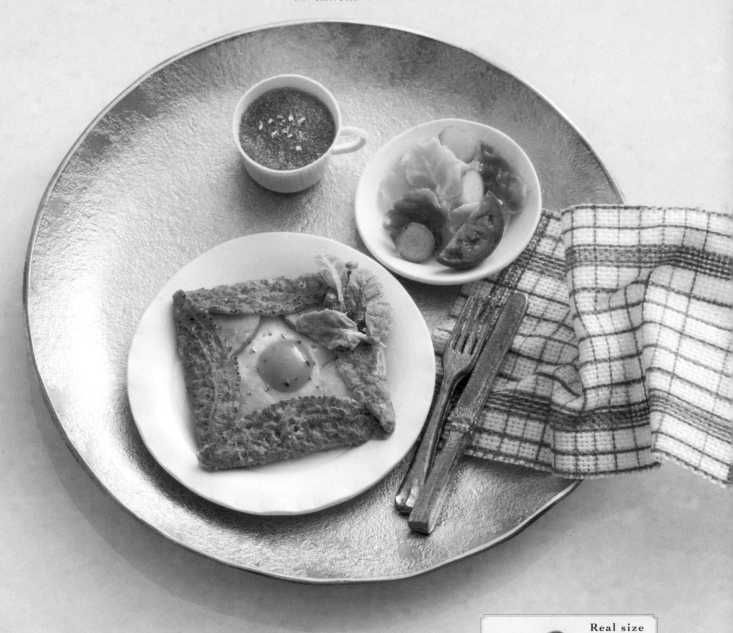

Real size

以蕎麥粉製成的法國西北部鄉土料理。
酥脆的外皮間，包著絕配的火腿及荷包蛋。

How to make » p.54-56·59-60

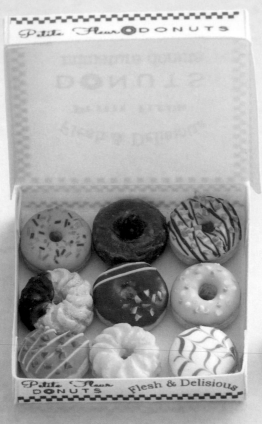

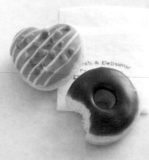

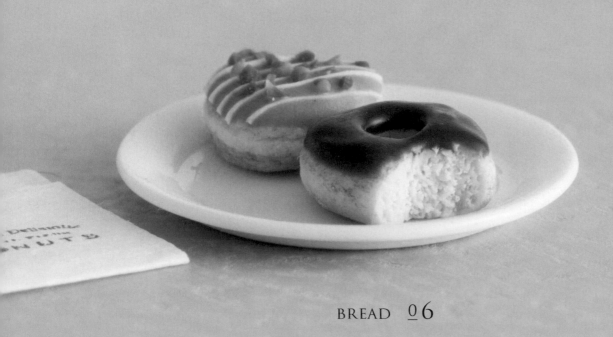

BREAD <u>0</u>6

DONUTS

甜甜圈

全口味10種！
色彩繽紛，令人興奮的甜甜圈們。
竟然還有被大咬一口的甜甜圈……

STRAWBERRY FROST
草莓糖霜甜甜圈

How to make » p.62

CHOCOLATE
巧克力甜甜圈

How to make » p.62

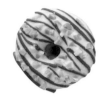

NUTS
堅果甜甜圈

How to make » p.62

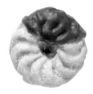

CHOCOLATE FRENCH CRULLER
巧克力法蘭奇

How to make » p.62

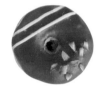

CASSIS
黑醋栗甜甜圈

How to make » p.63

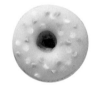

BLUE GLAZED DONUTS
藍釉甜甜圈

How to make » p.63

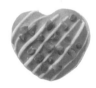

HEART
愛心甜甜圈

How to make » p.63

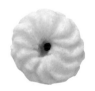

FRENCH CRULLER
法蘭奇甜甜圈

How to make » p.63

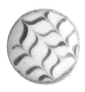

MARBLE
大理石甜甜圈

How to make » p.63

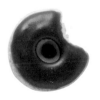

CHOCOLATE GLAZED DONUTS
釉面巧克力甜甜圈

How to make » p.63

Real size

BREAD 07

MARCHE BASKET

市場提籃

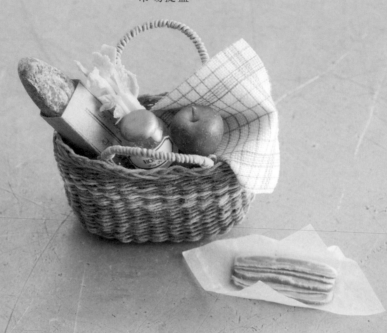

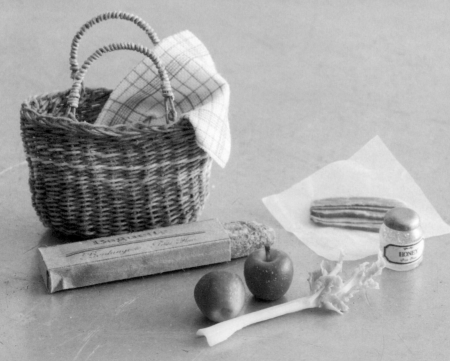

Real size

採購了滿籃的食品，從市場回到家後，
要先來做些什麼好吃的呢？

How to make » p.49·64

SWEETS

甜點

CHARLOTTE AUX FRAISES
FIG MILLE FEUILLE
FONDANT AU CHOCOLAT
OPERA
TARTE AUX FRUITS
WEEKEND CITRON
FLOWER CAKE
PARFAIT
FLAVORED WATER
ASSORTED COOKIES

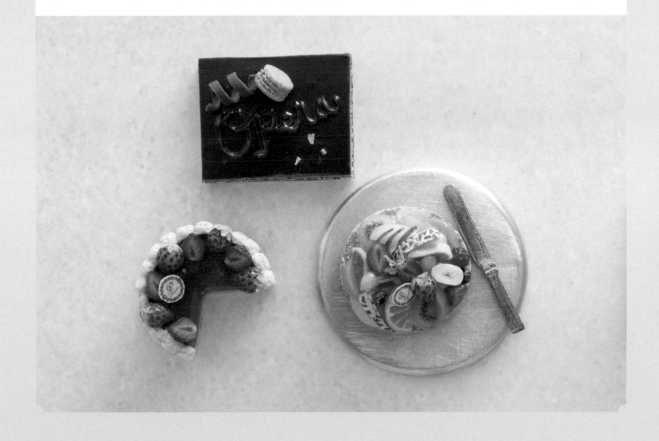

CHARLOTTE AUX FRAISES

草莓夏洛特蛋糕

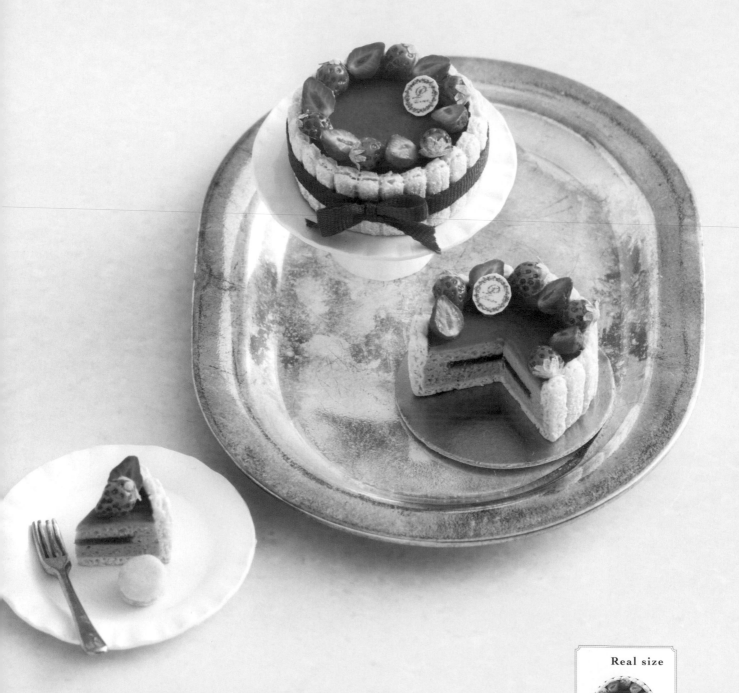

「夏洛特」意指造型如名媛仕女帽般的西點，
盤子則是帽子的帽簷。
切片草莓，是依金太郎飴作法揉出糖條＆切片後，再造型而成。

How to make » p.72

Real size

FIG MILLE FEUILLE

無花果法式千層酥

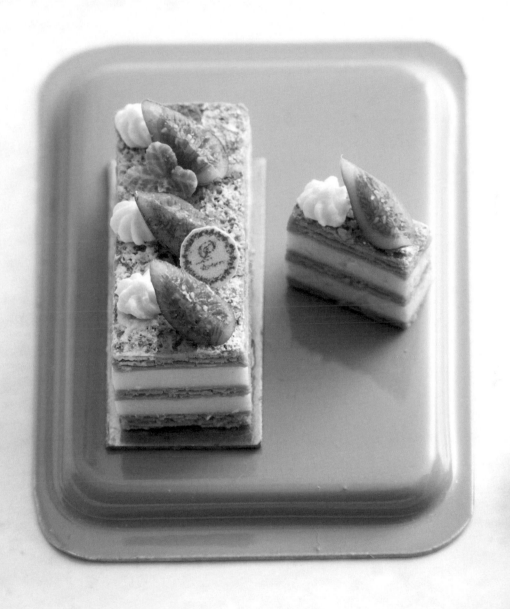

派皮就像重疊的落葉，法語原文意指「千片葉子」。
是歷史悠久的甜點，
已被鑑定為「偉大的古典甜點」之一。

How to make » p.73

Real size

FONDANT AU CHOCOLAT

熔岩巧克力蛋糕

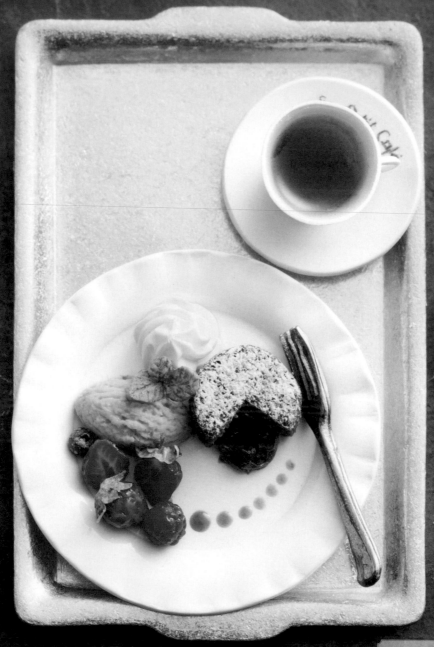

Real size

緩緩流出的巧克力熔岩，重現了法式熱蛋糕的絕妙瞬間。
表面的糖粉，是將白色顏料混合嬰兒爽身粉，
再以水彩筆拍打塗上。

How to make » p.73

OPERA

歐培拉

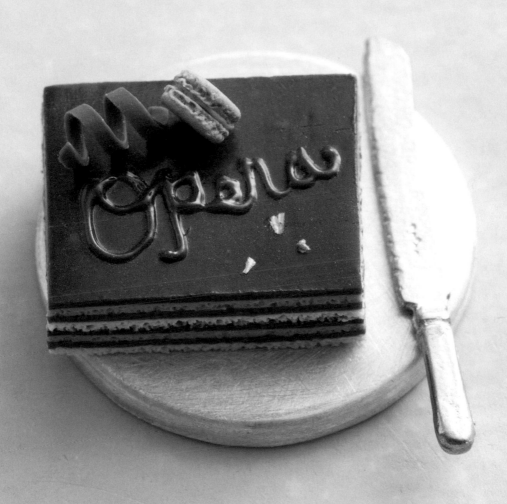

以法國巴黎歌劇院為造型製作而成的蛋糕。
將特調的軟陶裝入小袋子中，
剪下袋子一角後在蛋糕表面寫上Opera。

How to make » p.74

Real size

TARTE AUX FRUITS

法式水果塔

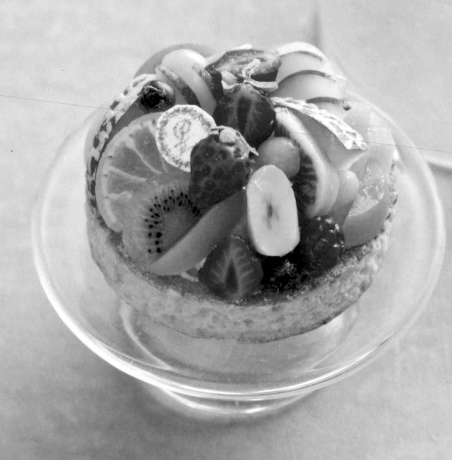

酥脆的塔皮上，裝飾著卡士達奶油及水果。
滿滿放上自己喜歡的食材，作出華麗的水果塔吧！

How to make » p.75

How to make » p.75

Real size

WEEKEND CITRON

法式周末檸檬蛋糕

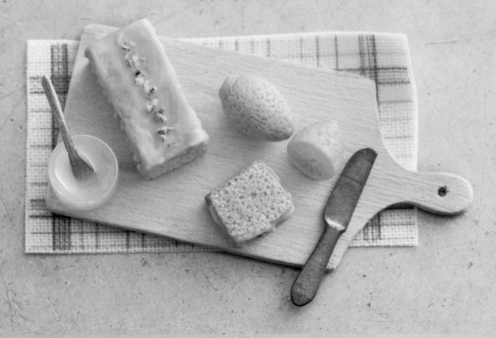

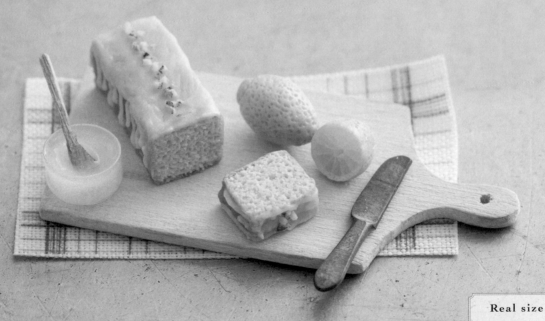

寄寓著「在周末與重要的人一起品嚐」之意，
是檸檬風味的奶油蛋糕。
表面的檸檬糖霜，是混合白色軟陶＆液態軟陶製作而成。

How to make » p.74

Real size

FLOWER CAKE

裱花蛋糕

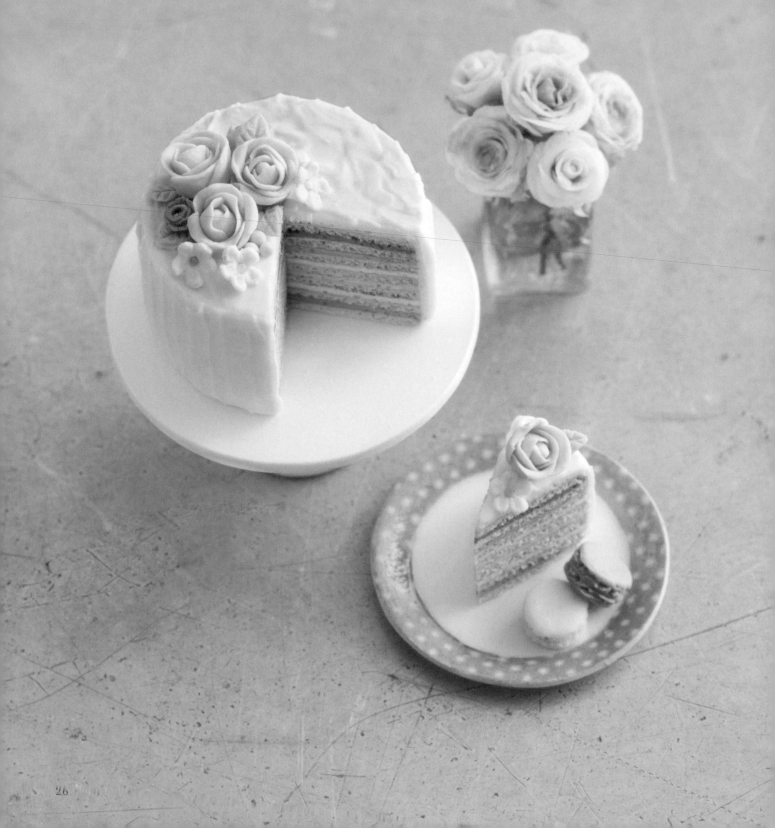

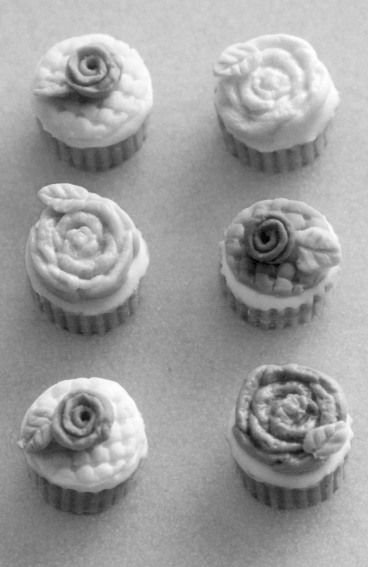

以適合表現纖細花朵的翻糖製作而成的裱花蛋糕。
蛋糕體是粉彩調的夢幻彩虹色。

How to make » p.76-77

Real size

PARFAIT

聖代

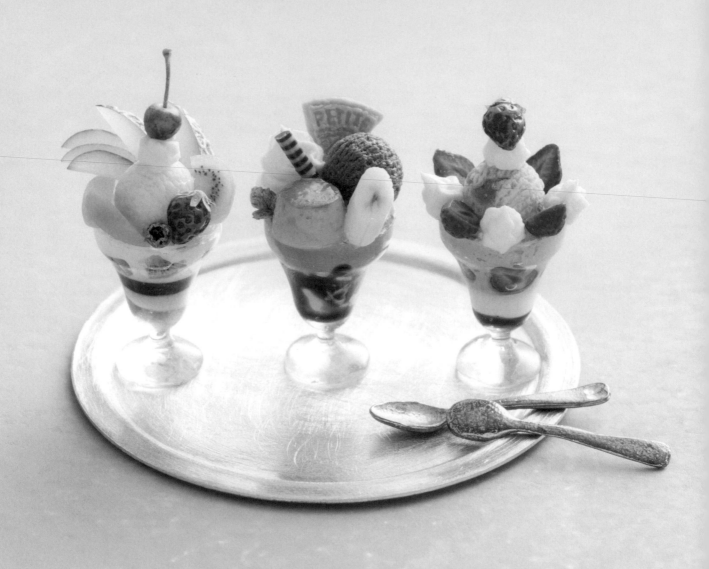

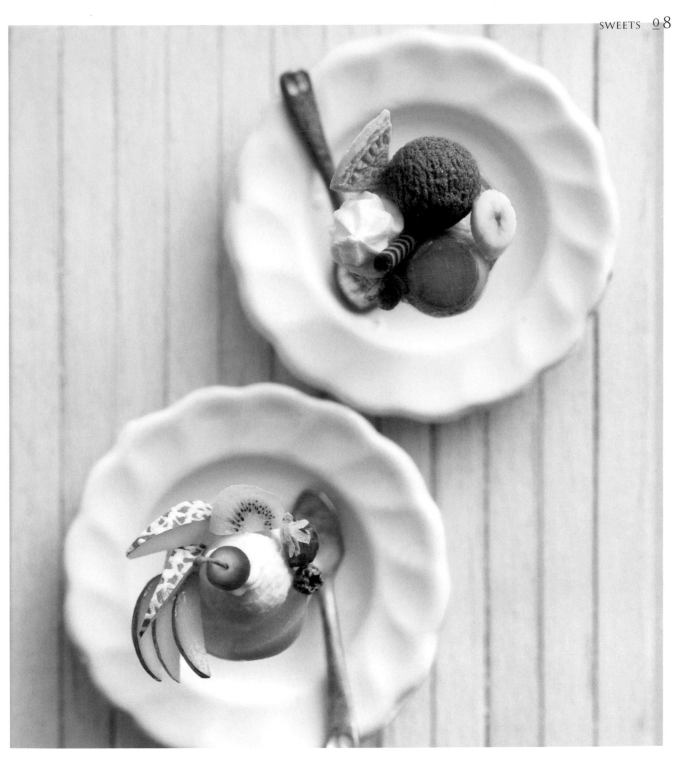

法語意指「完全的（甜點）」，人氣極高。
本書準備了水果、巧克力、草莓等三種口味。

How to make » p.79

Real size

FLAVORED WATER

風味水

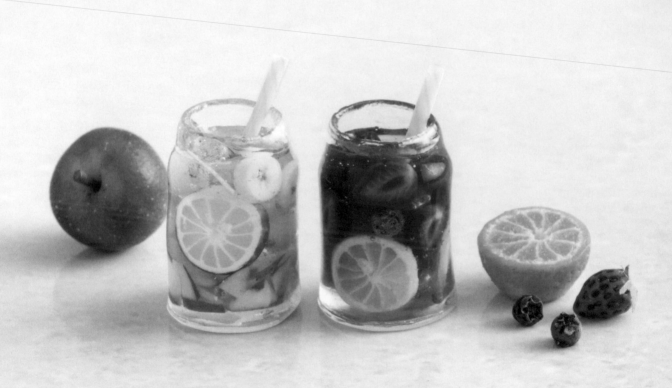

礦泉水中放入水果,在冰箱冷藏半日,就成了風味絕佳的飲品。
在熱壓法製作的梅森瓶中,填入UV膠表現出水的質地吧!

How to make » p.80

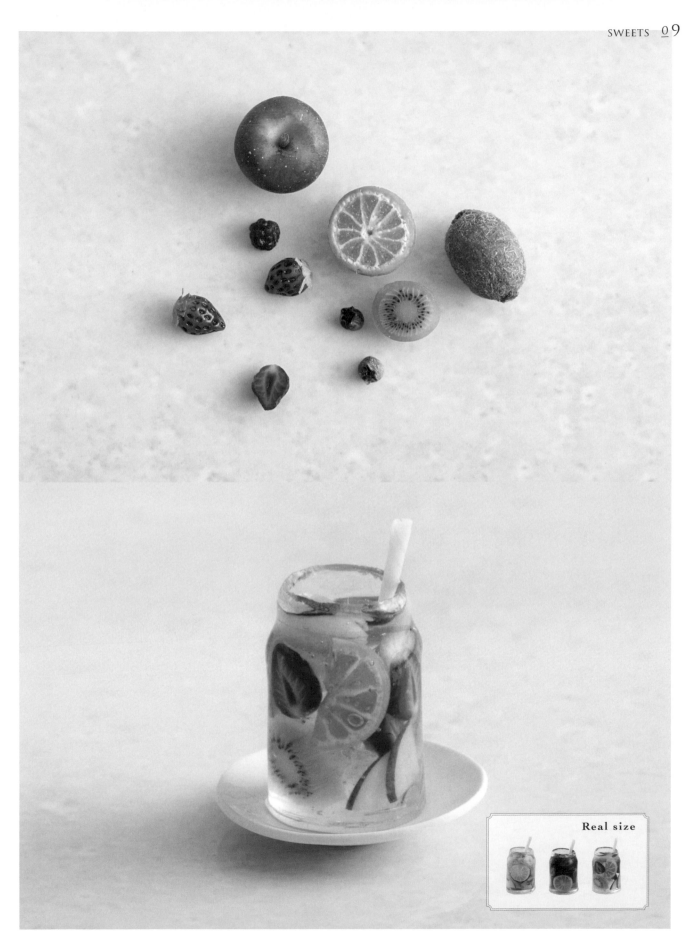

Real size

ASSORTED COOKIES

綜合餅乾禮盒

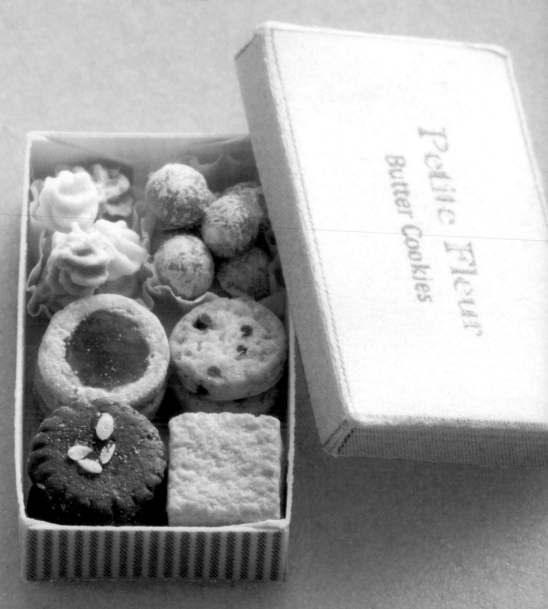

伴手禮首選——酥脆的綜合餅乾禮盒。
即使製作同款的餅乾，只要在烤色上稍作變化，成品就能足夠逼真！

How to make » p.81-82

Real size

SPECIAL EVENT

節慶活動

HAPPY HALLOWEEN

MERRY CHRISTMAS

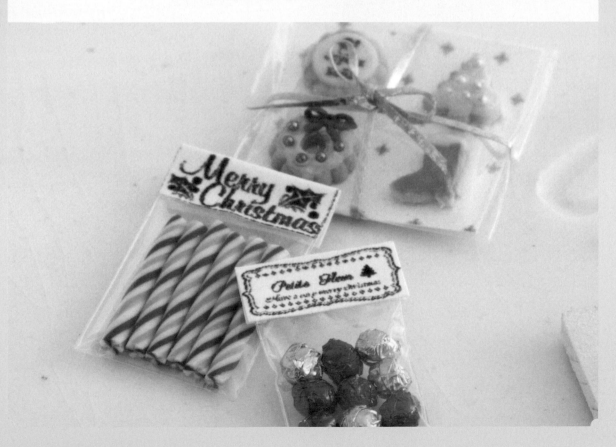

HAPPY HALLOWEEN

萬聖節快樂

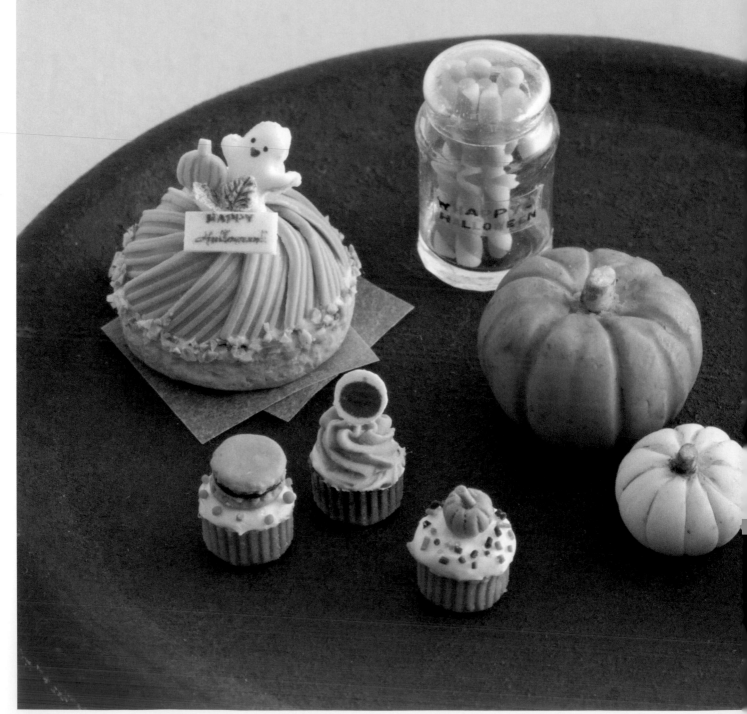

Trick or Treat（不給糖就搗蛋）──
若不希望孩子在萬聖節搗蛋，
準備一些萬聖節塔、萬聖節杯子蛋糕及糖棒罐吧！

How to make » p.83-84

Real size

MERRY CHRISTMAS

聖誕快樂

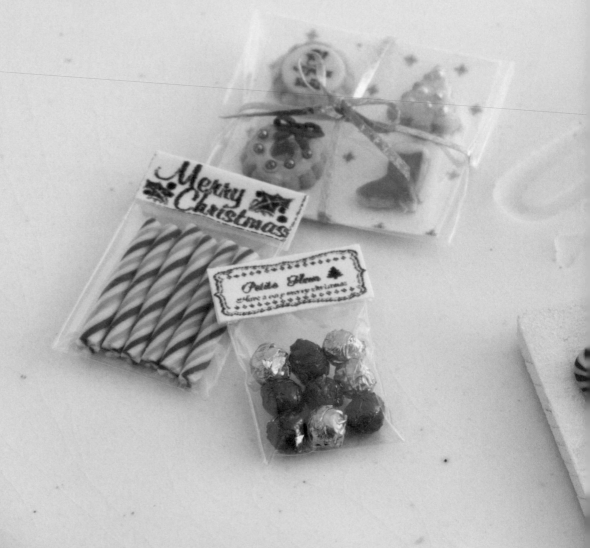

在一年的最後，讓所有人雀躍不已的聖誕節，
就該製作各式各樣的甜點，炒熱氣氛！

How to make » p.85-87

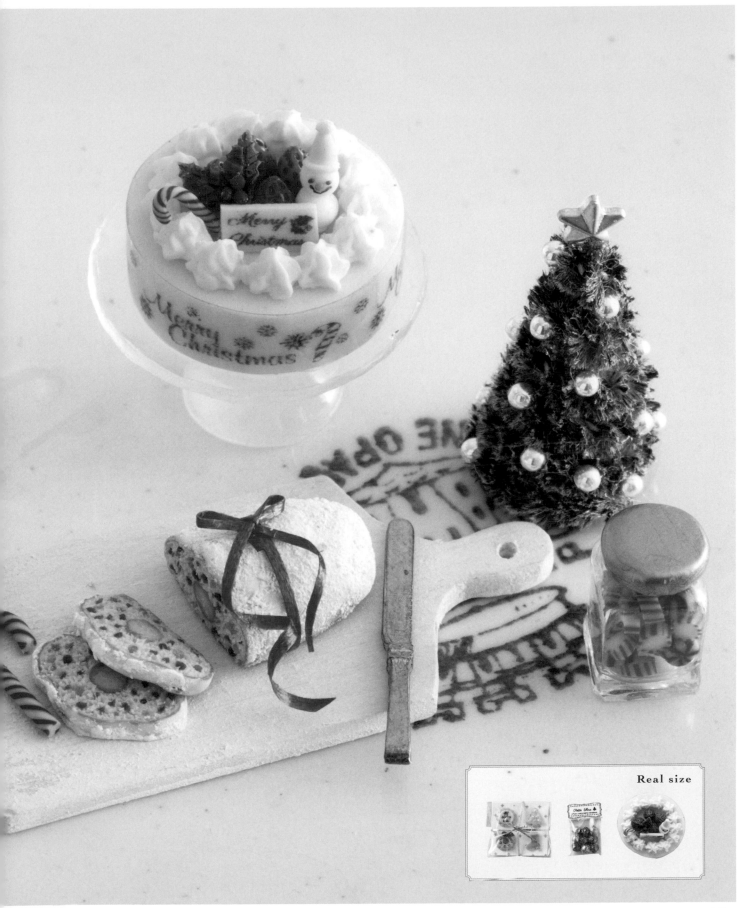

Real size

HOW TO MAKE

MATERIALS TOOLS

材料＆工具

MATERIALS

軟陶

★　　☆　　★　　　　　　　　　　★

軟陶

將家用烤箱預熱至130℃，放入軟陶烘烤（加熱）30分鐘即可定型定色。常見的市售品項有premo!、FIMO、SculpeyⅢ，本書作品使用premo軟陶。

※若使用FIMO軟陶，請以110℃烤溫（加熱）20分鐘。

液態軟陶

需經烘烤固化的泥狀黏土。本書使用Liquid Sculpey，亦可替代黏著劑使用。

著色劑

保護劑

★

軟質粉彩

用於為烘烤前的軟陶上色。

壓克力顏料

用於烘烤後的軟陶上色。

水性壓克力漆

用於烘烤後的軟陶或PVC板上色。

保護漆

市售有光澤及半光澤等類型，可依用途選擇。本書使用sculpey glaze。

其他

★

UV膠·著色劑

可使作品產生透明感。與著色劑混合後，可用於表現帶色彩的液體。

嬰兒爽身粉

與白色顏料混合，用於展現粉末質感。本書使用talcum powder。

輕塑型土

能自然乾燥定型的白色液態質地，本書用於製作聖代的鮮奶油。

轉印紙

可以印表機列印後使用的轉印紙。本書用於製作標籤或餐具圖樣。

TOOLS

加熱

烤箱
用於將軟陶加熱烘烤固化，請使用可設定溫度的機種。

塗抹

水彩筆
將水彩或粉彩塗抹於軟陶上時使用。

添加質感

細節針 ★
刺出較深的洞、劃線條等，可創造多種質感表現。

砂紙
壓印於麵包或蛋糕的切面，創造仿真的糕點質地。

注射器
用於壓印草莓表面的種子凹痕。

裁切

 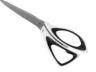

軟陶直切刀（軟刀片）
用於裁切烘烤前的軟陶。

筆刀
主要用於切割烘烤好的軟陶。

剪刀
用於裁剪紙類。

混合

牙籤
用於混合顏料或液態軟陶，為作品添加質感。

修飾

磨甲棒
用於將餐具的切邊打磨平滑。

研磨海綿
用於將餐具的切邊打磨平滑，打磨面比使用磨甲棒更為細緻。

黏貼

黏著劑
用於黏接烘烤好的軟陶。建議使用乾燥後透明無色的黏著劑類型。

延展

專用擀棒 ★
用於將軟陶擀成厚度平均的片狀。

作業台

透明資料夾
將軟陶捏製塑型時，可當作業台使用。

磁磚
可作為進烤箱加熱時的底座，適用於平底的作品。

烘焙紙
可作為進烤箱加熱時的底襯，適用於底部立體的作品。

測量

尺
製作時須以尺確認尺寸。

圈圈尺
製作圓片時特別方便。

光照

 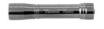

UV照射機
經燈照使UV膠固化定型。市售可見箱型及手持型的機種。

便利小工具

鑷子
可用於夾起細小零件。

待針
可用於製作細小物品。

取模

藍白取型土 BLUE MIX
混合兩色黏土，用於取模。（參見p.43）

製模土
取模後，需進烤箱加熱固化定型。

熱塑土
放入熱水後軟化，可用於取模，冷卻後即固化定型。

BASIC TECHNIQUE

基礎技法

軟陶的混合調色

準備等量的軟陶，以1:1的比例混合。

混揉至顏色均勻，或稍微混揉出大理石紋的模樣。

以烤箱加熱固化

烤箱預熱至130℃。

將底部立體的作品放在烘焙紙上，平底的作品則放在磁磚上，放入烤箱加熱30分鐘。

取圓形（薄圓片）

將軟陶土擀至指定厚度，疊放上圈圈尺，以細節針描劃圓形輪廓。

軟陶直切刀平躺抵住底部，分離圓片。

取圓形（厚圓片）

將圈圈尺放在想作成圓形的軟陶土上，以細節針描劃圓形輪廓。

軟陶直切刀沿輪廓線直切，分數次切除多餘的軟陶土。

混合軟陶土 & 液態軟陶

在軟陶土上擠適量液態軟陶。

以牙籤混合均勻，至呈現膏狀。

軟質粉彩的塗色

以牙籤輕輕削落粉彩。

以水彩筆沾取，塗在軟陶作品上。

混合嬰兒爽身粉 & 顏料

取適量嬰兒爽身粉 & 顏料，以牙籤一點一點慢慢混合，再取水彩筆以拍打方式塗在軟陶作品上。

混合UV膠 & 著色劑

取適量UV膠 & 著色劑，以牙籤一點一點慢慢混合，調至適當的顏色。

製作標籤 & 餐具圖樣

準備列表機可用的轉印紙或透明標籤紙。

將圖樣縮小1/12列印（使用轉印紙時，需先將圖樣反轉），剪下即可黏貼使用。

SPECIAL TECHNIQUE

特別技法

藍白取型土　　製模取型的方便技法。

● 必備用品

a　藍白取型土
b　湯匙
c　塑膠手套

戴上塑膠手套，取出等量的藍色＆白色取型土。

將取型土混合至顏色均勻。

覆蓋在欲翻模取型的物品上，放置30分鐘等待乾燥。

模具完成！本書用於製作杯子蛋糕模＆杯子。

熱壓法　　可用來製作軟陶較難製作的薄型物品（餐具），是很方便的技法。

● 必備用品

a　PVC板（PET板）
b　熱風槍
c　長尾夾
d　以釘書機固定的木板（2mm厚）
e　化妝用海綿
f　棉紗手套

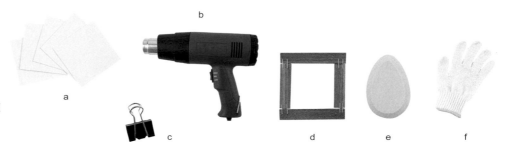

 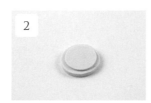 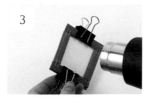

以釘書機固定木板，製作兩個框。（尺寸請配合PVC板大小）

以軟陶製作原模。

將PVC板（透明的則為PET板）夾在步驟1的兩個框之間，以長尾夾固定左右兩邊，熱風槍抵住PVC板加熱。安全起見，請戴上棉紗手套進行作業。

待PVC板軟化後，蓋在原模上往下拉，以化妝海綿仔細推壓出原模形狀。

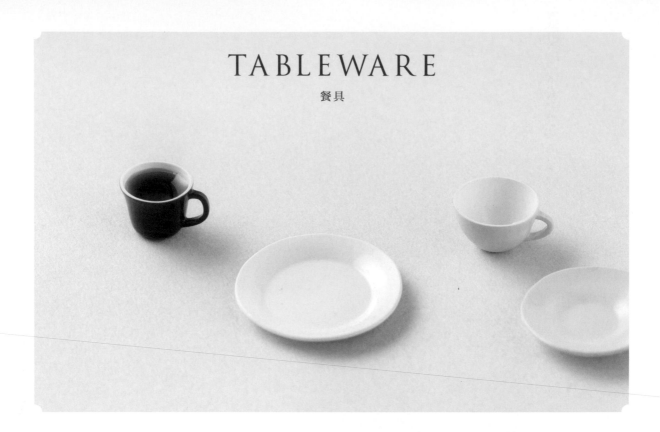

TABLEWARE
餐具

Real size

輕薄淺盤〈基本〉———— p.15

材料 軟陶（premo）…1色（顏色可任選）／其他
…PVC板（0.5mm厚／60mm正方形）
用具 烤箱、細節針、木框、長尾夾、棉紗手套、熱
風槍、化妝海綿、剪刀、磨甲棒、研磨海綿
＊可依喜好調整盤子的尺寸。

1 — 22 mm

取軟陶作3mm厚的圓片，以
細節針劃出中央十字線。

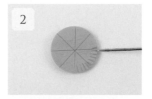

2

在步驟1的線條間，再畫一個
十字。將細節針平放，在等分
線間各自壓畫出5條2mm的短
線。

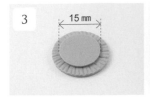

3 — 15 mm

另取軟陶作1mm厚的圓片，
放在步驟2中心。

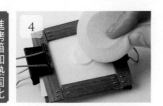

4 進烤箱加熱固化

將PVC板夾在木框之間後加
熱，蓋住步驟3往下拉，以化
妝海綿從上方按壓整體（參見
p.43）。

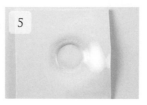

5

取下木框。

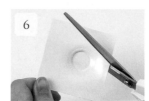

6

剪刀沿著取型線剪下。

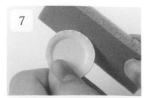

7

取磨甲棒打磨切邊，再以研磨
海綿修整。

44

Real size

圓淺盤〈基本〉———— p.14

材料　軟陶（premo）…1色（顏色可任選）／其他
…PVC板（0.5mm厚／60mm正方形）
用具　烤箱、木框、長尾夾、棉紗手套、熱風槍、化
妝海綿、剪刀、磨甲棒、研磨海綿
＊可依喜好調整盤子的尺寸。

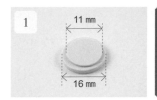

1

11 mm

16 mm

取軟陶作直徑16mm、厚
3mm的圓片，再疊放上直徑
11mm、厚1mm的圓片。

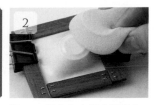

2　進烤箱加熱固化

將PVC板夾在木框之間後加
熱，蓋住步驟1軟陶往下拉，
以化妝海綿從上方按壓整體
（參見p.43）。

3

拆下木框，以剪刀沿著取型線
剪下。取磨甲棒打磨切邊，再
以研磨海綿修整。

Real size

杯子———————— p.14

材料　軟陶（premo）…1色（顏色可任選）／其他
…PVC板（0.5mm厚／60mm正方形）
用具　烤箱、圓木棒（直徑4mm）、藍白取型土、砂
紙、木框、長尾夾、棉紗手套、熱風槍、剪刀、磨甲
棒、研磨海綿、筆刀、黏著劑（PVC板‧保麗龍兩用
型）

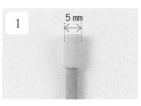

1

5 mm

將軟陶捲覆在木棒上，形成直
徑5mm的圓柱狀。

2　進烤箱加熱固化

木棒另一端黏一團軟陶，使木
棒立起。

3

以藍白取型土取模（參見
p.43）。

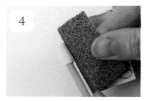

4

以砂紙打磨步驟1，讓尺寸變
小些。

5

將PVC板夾在木框之間後加
熱，壓在步驟4軟陶上，再蓋
上步驟3製作的藍白取型土模
具（參見p.43）。

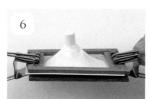

6

取型完成。

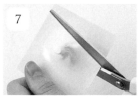

7

以剪刀沿著周圍修剪出圓柱杯
狀。

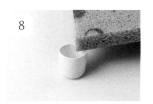

8

取磨甲棒打磨切邊，再以研磨
海綿修整。

9

以熱風槍將裁剪成1mm×50
mm的PVC板吹熱，將其摺
彎。

10

取筆刀裁切步驟9，以黏著劑
黏在杯子上。

Real size

聖代杯 ──────────── p.28

材料　軟陶（premo）…1色（顏色可任選）／其他
…PET板（1mm厚／60mm正方形）、UV膠
用具　烤箱、圓木棒（直徑4mm）、木框、長尾夾、
砂紙、棉紗手套、熱風槍、剪刀、磨甲棒、研磨海綿、
熱塑土、UV照射機

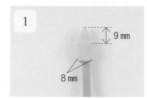

| 1 | 9 mm / 8 mm |

將軟陶捲覆在木棒上，形成直徑8mm的圓柱狀。再作一個底直徑6mm、高9mm的三角錐，黏在圓柱軟陶上。木棒另一端黏一團軟陶，使木棒立起（參見p.45杯子步驟2）。

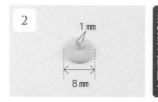

進烤箱加熱固化

2　1 mm／8 mm

取軟陶作0.5mm厚的圓片，中心加上一段長3mm的圓柱。

3

以砂紙＆研磨海綿將步驟1打磨至平滑。

4

以木框夾住PET板後加熱，蓋住步驟3後往下拉（參見p.43）。

5　2 mm

以剪刀將取型下來的圓柱處修剪至2mm。

6

取磨甲棒打磨切邊，再以研磨海綿修整。

7

以熱塑土翻模製作步驟2的模具。

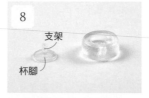

8　支架／杯腳

將UV膠填入步驟7的模具中，照UV燈。固化定型之後從模具中取出，完成杯腳與支架。

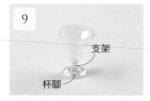

9　支架／杯腳

將步驟6的尖端剪一個小洞，插入步驟8的支架。在插入處周圍＆杯腳上緣塗UV膠後照燈固化。

Real size

梅森瓶 ──────────── p.30

材料　軟陶（premo）…1色（顏色可任選）／其他
…PET板（1mm・0.3mm厚／60mm正方形）
用具　烤箱、圓木棒（直徑4mm）、木框、長尾夾、
棉紗手套、熱風槍、剪刀、黏著劑（PVC板・保麗龍
兩用型）、磨甲棒、研磨海綿、筆刀

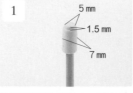

| 1 | 5 mm ／ 1.5 mm ／ 7 mm |

將軟陶捲覆在木棒上，形成直徑7mm的圓柱狀，再作一個直徑6mm的圓片，黏在圓柱軟陶上。木棒另一端黏一團軟陶，使木棒立起（參見p.45杯子步驟2）。

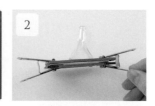

進烤箱加熱固化

2

將1mm厚的PET板夾在木框之間後加熱，蓋住步驟1往下拉（參見p.43）。

3

以剪刀修剪至杯高12mm的位置。取磨甲棒打磨切邊，再以研磨海綿修整。

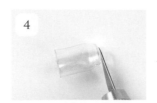

4

以筆刀將另一側上方小心切開，作成圓筒狀，依步驟3相同作法打磨切邊。

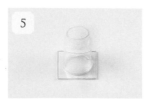

5

以步驟3切邊為底部，沾黏著劑黏在0.3mm厚的PET板上。

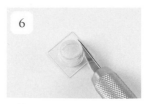

6

以筆刀切除多餘的PET板。

吸管 —————————————— p.30

材料 軟陶（premo）…a.半透明（translucent）、b.白色（white）、c.綠色（green）
用具 烤箱、軟陶直切刀、細節針
基本用土 軟陶★＝a：b＝5：1

取軟陶★揉一段細長條，再另取軟陶★加入少量c，揉另一段細長條。將兩條捲在一起後，滾成細條狀。

裁切至15mm，以細節針在前端刺小洞。

進烤箱加熱固化

糖棒罐 ———————————— p.34

Real size

材料 軟陶（premo）…1色（顏色可任選）／其他…PET板（1mm厚／60mm正方形×2片・0.3mm厚／60mm正方形）
用具 烤箱、圓木棒（直徑4mm）、木框、長尾夾、棉紗手套、熱風槍、剪刀、黏著劑（PVC板・保麗龍兩用型）、筆刀、磨甲棒、研磨海綿

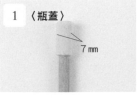

〈瓶蓋〉
7mm

將軟陶捲覆在木棒上，形成直徑7mm的圓柱狀。木棒另一端黏一團軟陶，使木棒立起（參見p.45杯子步驟2）。

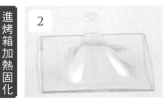

將1mm厚的PET板夾在木框之間後加熱，蓋住步驟1往下拉（參見p.43）。

進烤箱加熱固化

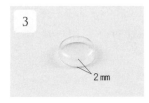

2mm

以剪刀修剪至2mm高。

取磨甲棒打磨切邊，再以研磨海綿修整。梅森瓶作法參見p.46。

糖果罐 ———————————— p.37

Real size

材料 軟陶（premo）…1色（顏色可任選）／其他…PET板（1mm厚・0.3mm厚／60mm正方形）、PVC板（0.5mm厚／60mm正方形）、水性壓克力漆（金色）
用具 烤箱、方木棒（邊長5mm）、圓木棒（直徑4mm）、藍白取型土、砂紙、木框、長尾夾、棉紗手套、熱風槍、剪刀、筆刀、黏著劑（PVC板・保麗龍兩用型）、磨甲棒、研磨海綿

將直徑4mm、厚2mm的圓片軟陶黏在方木棒端上方，依梅森瓶（p.46）步驟2至6製作。

瓶蓋則依杯子（p.45）步驟1至6製作，將高度裁剪至2mm。

以水彩筆塗上金色漆。

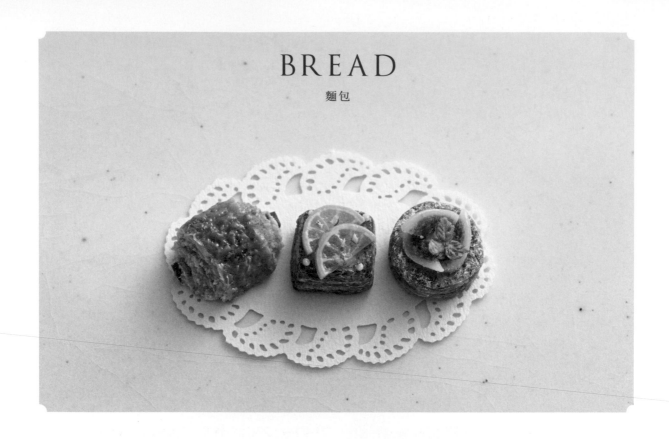

BREAD

麵包

法國麵包————p.09

材料 軟陶（premo）…a.白色（white）、b.米色（ecru）、c.半透明（translucent）／軟質粉彩…土黃色、茶色／壓克力顏料…白色／其他…嬰兒爽身粉（talcum powder）

用具 烤箱、細節針、牙籤、砂紙、水彩筆

Real size

將a・b・c以4：1：4的比例混合，作成5mm厚的船形。

以細節針大略刻劃麵包表面的紋路線條。

以牙籤戳刺線條內側區塊。

細節針沿線條戳刺，並稍微往外推壓，作出邊界質感。

以砂紙按壓麵包外皮（刻痕外側）。

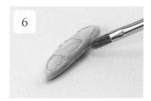

以水彩筆將土黃色粉彩塗在麵包外皮上。

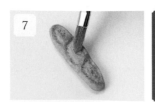

以水彩筆將茶色粉彩塗在麵包表面多處，加上烤色。

進烤箱加熱固化

取牙籤混合白色顏料及嬰兒爽身粉，再以水彩筆沾取後輕拍在麵包各處。

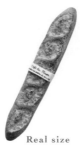

Real size

法國長棍麵包 ———— p.08

材料 軟陶（premo）…a.白色（white）、b.米色（ecru）、c.半透明（translucent）／軟質粉彩…土黃色、茶色／壓克力顏料…白色／其他…嬰兒爽身粉（talcum powder）

用具 烤箱、細節針、牙籤、砂紙、水彩筆

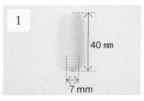

1 40 mm / 7 mm

將a、b、c以4：1：4的比例混合，作成5mm厚的船形。

2

以細節針大略刻劃麵包表面的紋路，依法國麵包（p.48）步驟3至8製作。

Real size

法國大圓麵包 ———— p.08

材料 軟陶（premo）…a.半透明（translucent）、b.米色（ecru）、c.茶色（raw sienna）／壓克力顏料…白色／其他…嬰兒爽身粉（talcum powder）

用具 烤箱、軟陶直切刀、砂紙、筆刀、細節針、水彩筆

基本用土 軟陶★＝（a：b＝3：1）＋少量c
軟陶☆＝a：c＝2：1

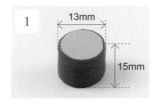

1 13mm / 15mm

將軟陶★作成圓柱狀，軟陶☆擀薄片捲在圓柱外圍。

2 10mm

以指腹滾長條狀，取軟陶直切刀裁去邊端，再切下10mm。

3

推展軟陶☆，包覆兩側表面。

4

以手指輕壓，再以砂紙按壓出表面紋理。

5

以筆刀劃出橫豎各三條的交叉線條，並在劃線處削去薄薄的軟陶。

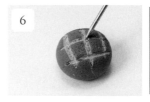

6

以細節針戳刺削薄的刻痕處。

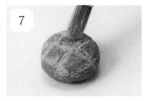

7 進烤箱加熱固化

取牙籤混合白色顏料及嬰兒爽身粉，再以水彩筆沾取後輕拍在麵包表面。

Real size

切片大圓麵包 ———— p.09

材料 軟陶（premo）…a.半透明（translucent）、b.米色（ecru）、c.茶色（raw sienna）／壓克力顏料…白色／其他…嬰兒爽身粉（talcum powder）

用具 烤箱、軟陶直切刀、砂紙、筆刀、細節針、牙籤、水彩筆

1

依法國大圓麵包步驟1至6製作，再以軟陶直切刀切片。

2

以砂紙輕輕按壓切面。

3

以細節針及牙籤戳刺，作出表面氣孔。

4 進烤箱加熱固化

取牙籤混合白色顏料及嬰兒爽身粉，再以水彩筆沾取後輕拍在麵包表面。

Real size

鄉村麵包 ————— p.08

材料 軟陶（premo）…a.米色（ecru）、b.茶色（raw sienna）／壓克力顏料…白色／嬰兒爽身粉（talcum powder）

用具 烤箱、砂紙、筆刀、細節針、牙籤、水彩筆

混合等量的a・b，揉圓後以手指輕壓至9mm厚。

以砂紙輕輕按壓。

如圖示以細節針刻劃線條。

筆刀橫躺切入，薄削線條內側的軟陶。

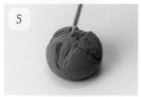

以細節針戳刺削薄的刻痕處。

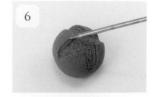

以細節針在刻痕邊緣劃出高低層次的線條。

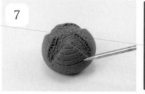

以細節針在麵包表面劃線條。

進烤箱加熱固化

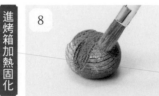

取牙籤混合白色顏料及嬰兒爽身粉，再以水彩筆沾取後輕拍在麵包表面。

Real size

雜糧麵包 ————— p.08

材料 軟陶（premo）…a.白色（white）、b.米色（ecru）、c.半透明（translucent）、d.暗褐色（burnt umber）、e.抹茶色（spanish green）、f.黑色（black）／液態軟陶（liquid sculpey）…半透明（translucent）／軟質粉彩…土黃色、茶色

用具 烤箱、細節針、牙籤、水彩筆、軟陶直切刀

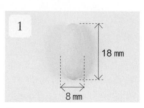

將a・b・c以4：1：4的比例混合（軟陶★），作成厚5mm的船形。

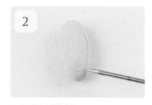

以細節針劃線條。

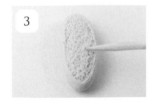

取牙籤戳刺線條內側區塊，並以細節針沿線條戳刺出邊界質感。

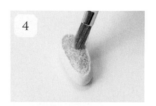

以水彩筆沾取土黃色粉彩，塗在線條內側。

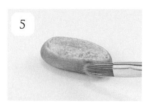

將茶色粉彩塗在側面。

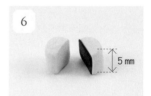

另取軟陶★作直徑5mm的圓柱，對半切開。將d擀薄片後切成5mm正方形，夾在兩半圓柱之間。

將步驟6重新接合的圓柱，以指腹滾成細長條。

以軟陶直切刀切圓薄片。

將e・f各自滾細長條，切圓薄片。

在麵包側面薄塗液態軟陶，以細節針沾放上步驟8・9。

進烤箱加熱固化

Real size

全麥胡桃葡萄乾麵包—— p.09

材料 軟陶（premo）…a.米色（ecru）、b.茶色（raw sienna）、c.半透明（translucent）、d.暗褐色（burnt umber）、e.暗紅色（alizarin crimson）／壓克力顏料…白色／其他…嬰兒爽身粉（talcum powder）

用具 烤箱、細節針、牙籤、水彩筆

1

18 mm

9 mm

混合等量的a‧b‧c，作成船形。

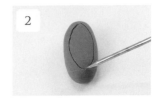

2

以細節針劃線條。

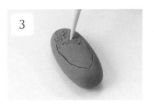

3

以牙籤戳刺線條內側區塊。

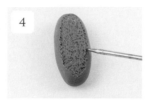

4

以細節針沿線條戳刺，作出邊界質感。

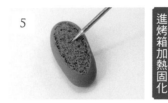

5

混合等量的c‧d‧e，以細節針沾取少量，揉成小圓球埋入線條內側區塊。

進烤箱加熱固化

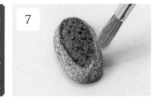

7

取牙籤混合白色顏料及嬰兒爽身粉，以水彩筆沾取後輕拍在線條外側。

Real size

可頌麵包———————— p.08

材料 軟陶（premo）…a.白色（white）、b.米色（ecru）、c.半透明（translucent）／軟質粉彩…土黃色、茶色／壓克力顏料…暗褐色／保護漆…半光澤（sculpey satin glaze）

用具 烤箱、軟陶直切刀、細節針、水彩筆

1

12 mm

a‧b‧c以4：1：4比例混合（軟陶★），作成船形，兩端捏收成尖細狀。

2

60 mm

7 mm

另取軟陶★擀成長薄片，以軟陶直切刀切成等腰三角形。

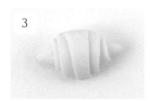

3

自步驟2底邊側起，疊在步驟1上一層後裁切多餘部分。重複疊上及裁切，讓麵包表面產生立體高低差。

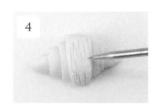

4

以細節針劃縱向線條。

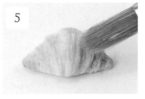

5

以水彩筆沾取土黃色粉彩，塗在整個麵包表面。

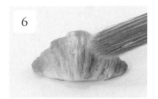

6

從上方開始塗上茶色粉彩。

進烤箱加熱固化

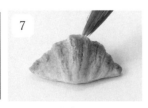

7

以水彩筆在多處塗上暗褐色顏料。

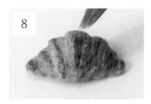

8

塗上保護漆。

Real size

巧克力丹麥捲 ——————— p.10

材料　軟陶（premo）…a.暗褐色（burnt umber）、
b.米色（ecru）、c.半透明（translucent）／軟質粉
彩…土黃色、茶色／壓克力顏料…暗褐色／保護
漆…半光澤（sculpey satin glaze）
用具　烤箱、牙籤、細節針、水彩筆
基本用土　軟陶★＝b：c＝1：1

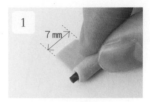

1

7 mm

將a作成長11mm的1.5mm四
角柱，以烤箱烘烤固化。再將
軟陶★作成7×25mm片狀，
捲覆在四角柱外圍。

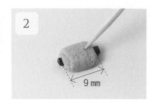

2

9 mm

手指輕壓至4mm高，再以牙
籤戳刺表面。

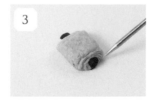

3

以細節針在層捲處劃出表現高
低差的線條。

4

側面也劃出線條。

5

進烤箱加熱固化

以水彩筆依序塗上土黃色粉
彩、茶色粉彩。

6

以暗褐色顏料塗出麵包烤色，
再塗上保護漆。

Real size

櫻桃果醬丹麥麵包 ——————— p.10

材料　軟陶（premo）…a.米色（ecru）、b.半透明
（translucent）／軟質粉彩…土黃色、茶色／壓克
力顏料…暗褐色／保護漆…半光澤（sculpey satin
glaze）／其他…UV膠、著色劑
用具　烤箱、軟陶直切刀、細節針、水彩筆、牙籤、
UV照射機

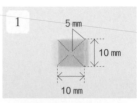

1

5 mm

10 mm

10 mm

混合等量的a‧b，裁成1mm
厚的正方形片狀。以細節針自
四邊往對角線方向，各劃
5mm長的切痕。

2

將四個角摺往中心。

3

以細節針從邊角往中心劃線
條。

4

以水彩筆依序塗上土黃色、茶
色粉彩。

5

進烤箱加熱固化

以水彩筆在多處塗上暗褐色顏
料，再塗上保護漆。

6

以牙籤沾取染成紅色的UV
膠，點在麵包凹陷處，照UV
燈。

Real size

無花果丹麥麵包 ——————— p.10

材料　軟陶（premo）…a.米色（ecru）、b.半
透明（translucent）、c.白色（white）、d.深
黃色（cadmium yellow）、e.暗褐色（burnt
umber）／液態軟陶（liquid sculpey）…半透
明（translucent）／軟質粉彩…土黃色、茶色
／壓克力顏料…暗褐色、白色／保護漆…半光
澤（sculpey satin glaze）／其他…嬰兒爽身粉
（talcum powder）／組合件…無花果（p.65）、
薄荷（p.70）
用具　烤箱、牙籤、細節針、水彩筆、黏著劑

1

7 mm

混合等量a‧b，作4mm厚的
圓片。

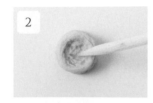

2

以牙籤戳凹中央區塊。

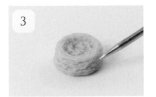
以細節針在側面劃橫線。

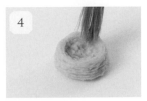
以水彩筆依序塗上土黃色、茶色粉彩。

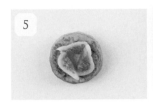
先等量混合b、c，再少量混入d、e，填入麵包凹陷處。塗上液態軟陶後，放上無花果。

進烤箱加熱固化

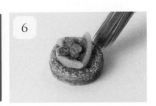
以水彩筆將無花果塗上保護漆。在麵包多處塗上暗褐色的顏料，再將白色顏料與嬰兒爽身粉混合後，以拍打的方式塗在麵包上。最後沾黏著劑黏上薄荷。

Real size

杏仁丹麥麵包 ——— p.10

材料 軟陶（premo）…a.米色（ecru）、b.半透明（translucent）／軟質粉彩…土黃色、茶色／壓克力顏料…暗褐色／保護漆…半光澤（sculpey satin glaze）／組合件…杏仁片（p.62）
用具 烤箱、砂紙、細節針、水彩筆、黏著劑

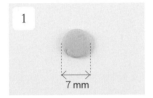
混合等量的a、b，作成4mm厚的圓片。

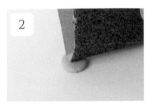
以砂紙輕輕按壓麵包整體。

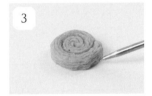
以細節針在上方劃漩渦狀的線條，在側面劃橫向線條。

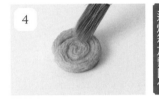
以水彩筆依序塗上土黃色、茶色粉彩。

進烤箱加熱固化

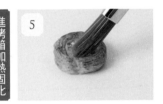
在麵包多處以水彩筆塗上暗褐色顏料。

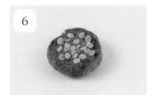
以水彩筆塗上保護漆，並沾黏著劑黏上杏仁片。

Real size

奶油起司丹麥麵包 ——— p.10

材料 軟陶（premo）…a.米色（ecru）、b.半透明（translucent）、c.白色（white）、d.深黃色（cadmium yellow）、e.暗褐色（burnt umber）／液態軟陶（liquid sculpey）…半透明（translucent）／軟質粉彩…土黃色、茶色／壓克力顏料…暗褐色／保護漆…半光澤（sculpey satin glaze）
用具 烤箱、牙籤、細節針、水彩筆
基本用土 軟陶★=（b:c=1:1）+少量d、e
軟陶☆=（b:c=1:1）+少量d
軟陶●=b+少量c

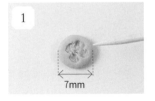
混合等量的a、b，作2mm厚的圓片。以牙籤戳出四葉幸運草般的凹陷。

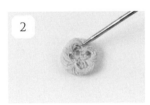
以細節針如圖示劃上線條。

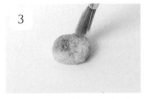
以水彩筆依序塗上土黃色、茶色粉彩。

3 mm 3mm
將軟陶★填入凹陷處，放上作成1mm厚的正方形軟陶☆。塗上液態軟陶，圍一圈搓成細長條的軟陶●。

進烤箱加熱固化

以水彩筆在麵包各處塗上暗褐色顏料，再塗上保護漆。

53

柳橙丹麥麵包 ——————— p.10

材料 軟陶（premo）…a.米色（ecru）、b.半透明（translucent）、c.白色（white）、d.深黃色（cadmium yellow）、e.暗褐色（burnt umber）／液態軟陶（liquid sculpey）…半透明（translucent）／軟質粉彩…土黃色、茶色／壓克力顏料…暗褐色／保護漆…半光澤（sculpey satin glaze）／組合件…柳橙（p.68）、開心果（p.62）

用具 烤箱、軟陶直切刀、牙籤、細節針、水彩筆、黏著劑

基本用土 軟陶★＝(b:c＝1:1)＋少量d・e
軟陶☆＝b＋少量c

混合等量的a・b，作成4mm厚的正方形。

取牙籤在中央戳出四角形的凹陷，以細節針在側面劃線條。

以水彩筆依序塗上土黃色、茶色粉彩。

以軟陶★填滿凹陷處。塗上液態軟陶，放上柳橙。

進烤箱加熱固化

在麵包表面多處塗上暗褐色的顏料，再塗上保護漆。

將軟陶☆揉小圓，進烤箱加熱固化後，沾黏著劑黏貼在四個角落，並在柳橙上方黏開心果。

Real size

開心果丹麥麵包 ——————— p.11

材料 軟陶（premo）…a.米色（ecru）、b.半透明（translucent）、c.抹茶色（spanish green）、d.暗褐色（burnt umber）、e.暗紅色（alizarin crimson）／軟質粉彩…茶色／壓克力顏料…暗褐色／保護漆…半光澤（sculpey satin glaze）

用具 烤箱、軟陶直切刀、細節針、水彩筆

基本用土 軟陶★＝a：b＝1：1
軟陶☆＝a：c＝1：1

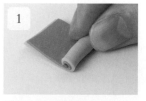

將軟陶★及軟陶☆各作成1mm厚的薄片，疊起來後捲成直徑7mm的圓筒狀，裁去多餘的部分。

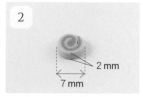

以軟陶直切刀切下2mm厚。

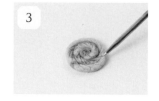

以細節針如圖示在表面劃線條。

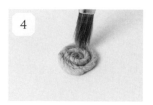

以水彩筆塗上茶色粉彩。

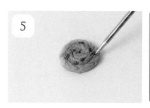

進烤箱加熱固化

等量混合b・d・e，以細節針沾取少許，輕輕滾圓後填入表面。

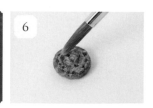

以水彩筆在麵包表面多處塗上暗褐色顏料，再塗上保護漆。

萵苣 ——————— p.14

材料 軟陶（premo）…a.半透明（translucent）、b.抹茶色（spanish green）、c.綠色（green）、d.深黃色（cadmium yellow）、e.白色（white）／其他…嬰兒爽身粉（talcum powder）

用具 烤箱、製模土、細節針、黏土擀棒

基本用土 軟陶★＝a＋少量b・c・d
軟陶☆＝a：e＝5：1
軟陶●＝軟陶☆＋少量軟陶★

將製模土揉圓後壓扁，以指腹在中心壓出凹陷。

以細節針劃出縱向線條。

進烤箱加熱固化

3

將軟陶★與●各自擀薄片,並排在一起。

4

以黏土擀棒擀開後對摺,重複此動作讓顏色呈現自然漸層。

5 | 12mm |

以水彩筆在製模土上塗嬰兒爽身粉,放上作成橢圓形薄片的步驟4,壓印紋路。

6

改變軟陶的調色,即可作出各種顏色的萵苣葉。

番茄 ——————————————————— p.14

材料 軟陶(premo)…a.白色(white)、b.米色(ecru)、c.半透明(translucent)、d.深黃色(cadmium yellow)、e.紅色(cadmium red)、f.暗褐色(burnt umber)/其他…UV膠、UV著色劑(綠色)、水性壓克力漆(透明紅色)

用具 烤箱、軟陶直切刀、細節針、牙籤、水彩筆、UV照射機

基本用土 軟陶★=(c:d:e=5:1:1)+少量f
　　　　軟陶☆=a:b:c=1:1:5
　　　　軟陶◎=軟陶★:b:c:=1:2:3

1 | 1mm / 15mm / 3mm

等量混合a・b・c,作成圓條狀,再捲覆上擀平的軟陶★。

2

以指腹滾成直徑4mm的圓筒狀,取10mm長切下3段。

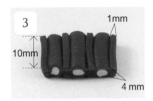

3 | 1mm / 10mm / 4mm

另取軟陶★裁4片1mm厚的長方形,夾在步驟2之間與黏在兩側。

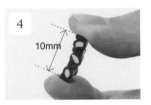

4 | 10mm

以手指壓緊至10mm。

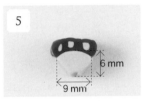

5 | 6mm / 9mm

以軟陶☆作底座,放在步驟4下方。

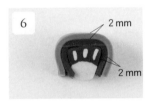

6 | 2mm / 2mm

另取軟陶★擀成10mm寬的長方形片狀,捲覆在步驟5上方。軟陶◎也擀片狀,捲覆在軟陶★上方。

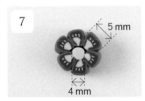

7 | 5mm / 4mm

以手指壓合&延伸拉長後,片切成6小塊,圍繞圓柱狀的軟陶☆外圍一圈。

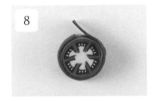

8

軟陶★與◎以1:2混合後擀成薄片,切10mm寬長方形捲覆外圍一圈。再取軟陶★同樣擀薄片圍在最外圈。

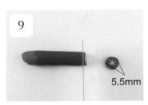

9 | 5.5mm

以指腹滾成直徑5.5mm的圓筒狀,切下1mm厚的片狀。

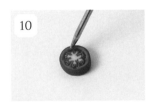

10

以細節針將白色及黃色邊緣處壓凹。

11

以軟陶直切刀在表面輕削出自然弧度。

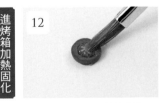

12

以水彩筆薄塗一層壓克力漆。

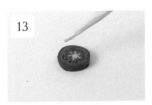

13

在步驟10凹陷處填入染成淡綠色的UV膠,照UV燈。

火腿 —————————————————— p.13

材料　軟陶（premo）…a.半透明（translucent）、b.白色（white）、c.紅色（cadmium red）、
d.茶色（raw sienna）／軟質粉彩…暗褐色
用具　烤箱、軟陶直切刀、水彩筆
基本用土　軟陶★＝（a：b＝3：1）＋少量c・d
　　　　　軟陶☆＝a：b＝1：1
　　　　　軟陶●＝軟陶★：☆＝1：1

將軟陶★與●一邊以軟陶直切刀分切，一邊稍微混合。

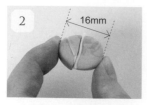

作成厚圓片，以軟陶直切刀任意切兩刀。再將軟陶☆擀薄片，夾在切面。

以指腹滾成直徑7mm的條狀。

以水彩筆塗上暗褐色粉彩。

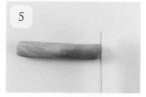

以軟陶直切刀切取喜歡的大小尺寸。

小黃瓜 —————————— p.13

材料　軟陶（premo）…a.抹茶色（spanish green）、b.綠色（green）、c.黑色（black）、d.半透明（translucent）、e.白色（white）
用具　烤箱、軟陶直切刀
基本用土　軟陶★＝（a：b＝1：1）＋少量c
　　　　　軟陶☆＝d：e＝3：1
　　　　　軟陶●＝軟陶☆＋少量軟陶★

將軟陶●作成圓柱狀，捲覆上擀成薄片的軟陶★。

以指腹滾成直徑3mm的條狀，以軟陶直切刀切取喜歡的尺寸大小。

紫甘藍菜 ———————— p.13

材料　軟陶（premo）…a.深紫色（purple）、b.半透明（translucent）、c.暗紅色（alizarin crimson）、d.白色（white）
用具　烤箱、軟陶直切刀
基本用土　軟陶★＝（a：b＝1：1）＋少量c・d
　　　　　軟陶☆＝b：d＝1：1

將軟陶★與☆稍微混合。

擀成薄片狀，以軟陶直切刀切取喜歡的大小尺寸。

胡蘿蔔 —————————— p.13

材料　軟陶（premo）…a.橘色（orange）、b.深黃色（cadmium yellow）、c.暗褐色（burnt umber）、d.紅色（cadmium red）、e.白色（white）
用具　烤箱、軟陶直切刀
基本用土　軟陶★＝（a：b＝1：1）＋少量c・d
　　　　　軟陶☆＝b＋少量c

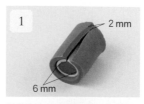

將軟陶★作成圓柱狀。先捲覆一層擀成薄片的軟陶☆，再另取軟陶★混入少量e，擀薄片捲覆在最外層。

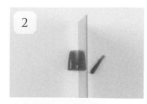

滾成直徑3mm的條狀，以軟陶直切刀切下5mm長度，薄切成1mm厚的片狀後再切絲。

白煮蛋 ———————————— p.13

材料 軟陶（premo）…a.深黃色（cadmium yellow）、
b.橘色（orange）、c.暗褐色（burnt umber）、d.半透明
（translucent）、e.白色（white）
用具 烤箱、軟陶直切刀
基本用土 軟陶★＝（a：b＝2：1）＋少量c
　　　　 軟陶☆＝d：e＝1：1

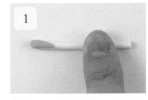

1 將軟陶★作成直徑5mm圓柱狀，捲覆上擀成2mm厚的軟陶☆，以指腹滾成直徑4mm的條狀。

2 以軟陶直切刀切下1mm。

酪梨 ———————————— p.13

材料 軟陶（premo）…a.半透明（translucent）、b.抹茶色（spanish green）、c.綠色（green）、d.黑色（black）、e.白色（white）
用具 烤箱、軟陶直切刀
基本用土 軟陶★＝（a：b：c＝3：1：1）＋少量d
　　　　 軟陶☆＝a：e＝3：1

1 將軟陶★少量混入軟陶☆中，作成圓柱狀。另取軟陶★混入多一些至軟陶☆中，擀成薄片，捲覆在圓柱外圍。

7 mm

2 以軟陶直切刀切下1mm厚的圓片，再切細塊。

進烤箱加熱固化

三明治 ———————————— p.13

Real size

材料 軟陶（premo）…a.半透明（translucent）、b.白色（white）、c.米色（ecru）、d.茶色（raw sienna）／其他…薄紙／組合件…萵苣（p.54）、番茄（p.55）、火腿（p.56）、小黃瓜（p.56）、紫甘藍菜（p.56）、胡蘿蔔（p.56）、水煮蛋（p.57）、酪梨（p.57）
用具 烤箱、軟陶直切刀、細節針、牙籤、砂紙

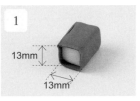

1 等量混合a・b，再混入少量c作成長方塊。將c・d以2：1比例混合，擀成薄片後捲覆在長方塊外圍。

13mm

13mm

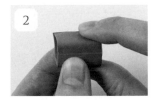

2 以手指壓合塑型，使長方塊兩側面變成10mm正方形。

3 以軟陶直切刀切下1.5mm厚的片狀。

4 切半，以砂紙按壓切面。

5 以細節針及牙籤戳刺，作出表面氣孔。

6 將一片步驟5放隨意切好、未加熱固化的萵苣，以及切半的番茄（進行至步驟11的狀態）。

7 一邊輕壓，一邊放上火腿、小黃瓜、紫甘藍菜及另一片步驟5，進烤箱加熱固化後，包裝上印有花紋的薄紙。

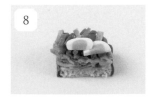

8 將一片步驟5放上火腿、萵苣、胡蘿蔔、水煮蛋。

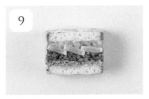

9 再放上酪梨及另一片步驟5，並依步驟7相同方式包裝薄紙。

炸薯條 ——————————— p.13

材料 軟陶（premo）…a.半透明（translucent）、b.米色（ecru）、c.白色（white）、d.深黃色（cadmium yellow）／軟質粉彩…土黃色、茶色
用具 烤箱、軟陶直切刀、細節針、水彩筆、砂紙
基本用土 軟陶★＝（a:b:c＝2:1:1）＋少量d

將軟陶★擀成1mm厚的薄片，取砂紙按壓。再以細節針劃1mm寬的線條，以軟陶直切刀切開。

進烤箱加熱固化

以水彩筆依序塗上土黃色、茶色粉彩。

吐司 ——————————— p.14

材料 軟陶（premo）…a.半透明（translucent）、b.白色（white）、c.米色（ecru）、d.茶色（raw sienna）、e.深黃色（cadmium yellow）／軟質粉彩…土黃色、茶色／其他…UV膠、著色劑（黃色）
用具 烤箱、軟陶直切刀、砂紙、細節針、牙籤、水彩筆、黏著劑、UV照射機

依三明治（參見p.57）步驟1至3製作。

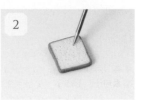

取砂紙按壓，再以細節針及牙籤戳刺，作出表面氣孔。

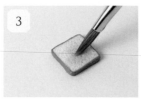

以水彩筆依序塗上土黃色、茶色粉彩。

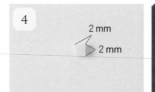

2mm
2mm

將少量的c・e混入a，裁切成1.5mm厚的正方形，放在步驟3上。

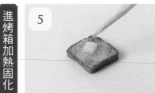

進烤箱加熱固化

塗上加入少量黃色著色劑的UV膠，照UV燈。

荷包蛋 ——————————— p.14

材料 軟陶（premo）…a.半透明（translucent）、b.白色（white）、c.深黃色（cadmium yellow）、d.橘色（orange）、e.暗褐色（burnt umber）／液態軟陶（liquid sculpey）…半透明（translucent）／軟質粉彩…茶色、暗褐色／保護漆…光澤型（sculpey gloss glaze）
用具 烤箱、牙籤、水彩筆

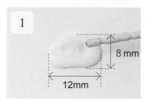

8mm
12mm

等量混合a・b，擀成橢圓形薄片，以牙籤鈍端壓出兩處凹陷。

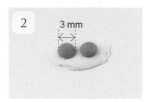

3mm

將c・d以2：1比例混合，再混入少量e，揉兩個圓球後稍微壓扁，放入凹陷處。

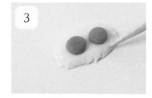

以牙籤戳刺橢圓的外圍。

避開步驟3戳刺的位置，以牙籤塗上液態軟陶。

以水彩筆在外圍依序塗上茶色、暗褐色粉彩。

進烤箱加熱固化

以水彩筆塗上保護漆。

煎培根 ——————————— p.14

材料 軟陶（premo）…a.半透明（translucent）、b.白色（white）、c.紅色（cadmium red）、d.深黃色（cadmium yellow）／軟質粉彩…暗褐色／壓克力顏料…暗褐色／保護漆…光澤型（sculpey gloss glaze）
用具 烤箱、軟陶直切刀、砂紙、水彩筆
基本用土 軟陶★＝（a:b＝3:1）＋少量c・d
　　　　　　軟陶☆＝a:b＝3:1

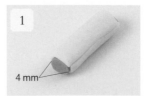

4mm

將軟陶★作成直徑4mm的圓柱狀，捲覆上擀成薄片的軟陶☆。

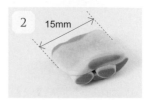

15mm

以指腹滾揉成各種大小並切段。壓扁後重疊，再以手指壓緊固定。

以軟陶直切刀切下1mm厚。

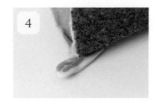

取砂紙按壓兩側平面。

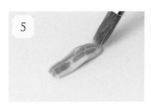

以水彩筆塗上暗褐色粉彩。

在各處塗上暗褐色顏料，再塗上保護漆。

洋蔥 ——————————— p.14

材料 軟陶（premo）…a.半透明（translucent）、b.白色（white）、c.深紫色（purple）、d.紅色（cadmium red）
用具 烤箱、軟陶直切刀、黏土擀棒
基本用土 軟陶★＝a：b＝2：1
　　　　　 軟陶☆＝a：c：d＝3：3：1

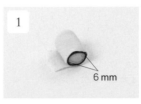

將軟陶★與a稍微混合，作成圓柱狀。先捲覆上擀成薄片的軟陶☆，再另取軟陶★擀成薄片捲覆在最外圍。

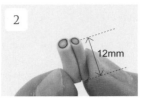

滾成直徑3mm的長條狀，以軟陶直切刀切開。將切開的兩段並排在一起，以手指輕壓。

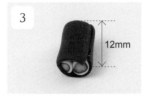

另取軟陶☆擀薄片，捲覆在外圍。

另取軟陶★與a各自擀薄片，將兩片重疊在一起。

以軟陶直切刀對半切開，再重疊。

以黏土擀棒擀開後切3等分，再重疊。

以軟陶直切刀切去外圍參差不齊處，再取1.5mm厚切下4片。

如圖示圍貼一圈，使側面可見縱向層次。外圍再捲上擀成薄片的軟陶☆。

重複3次步驟8。

以指腹滾成直徑4mm條狀，以軟陶直切刀切下1mm厚的洋蔥片。

貝比生菜 ——————————— p.14

材料 軟陶（premo）…a.抹茶色（spanish green）、b.綠色（green）、c.白色（white）
用具 烤箱、軟陶直切刀
基本用土 軟陶★＝a：b＝1：1
　　　　　 軟陶☆＝軟陶★＋少量c

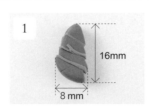

將軟陶★作成7mm厚的水滴狀，縱向切半後，斜切並夾入擀成薄片的軟陶☆。

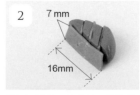

將切開的另一半水滴，製作與步驟1左右對稱的半張葉片。另取軟陶☆擀成薄片，貼在一開始切開的切面上。

步驟1及2如夾上紙片般重新接合，以指腹滾動延展。

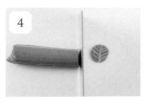

以軟陶直切刀切薄片，調整形狀。改變軟陶的調色，就能作出各種顏色的生菜。

進烤箱加熱固化

法式鹹薄餅 ——————————— p.15

材料 軟陶（premo）…a.半透明（translucent）、b.白色（white）、c.茶色（raw sienna）、d.深黃色（cadmium yellow）、e.暗褐色（burnt umber）、f.黑色（black）／液態軟陶（liquid sculpey）…半透明（translucent）／軟質粉彩…茶色、暗褐色／壓克力顏料…焦茶色／保護漆…半光澤（sculpey satin glaze）／組合件…荷包蛋（p.58）、火腿（p.56）、貝比生菜（p.59）
用具 烤箱、砂紙、牙籤、軟陶直切刀、細節針、水彩筆、筆刀
基本用土 軟陶★＝a:b:c:d＝2:2:1:1、軟陶☆＝b:e:f＝1:1:1
　　　　　軟陶●＝軟陶☆:f＝2:1

Real size

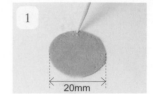

1 將軟陶★作成圓薄片，取砂紙按壓，再以牙籤戳刺四周。
20mm

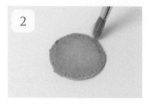

2 以水彩筆在外圍依序塗上茶色、暗褐色粉彩。

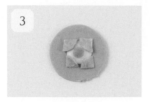

3 翻面，在中心放上只有一個蛋黃的荷包蛋。將火腿切薄片後切成四塊，擺放上去。（配料皆為未加熱固化的狀態）

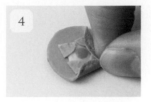

4 將餅皮往內摺。稍微混合軟陶☆與●，滾成細條後進烤箱加熱固化，以筆刀細切當成胡椒。

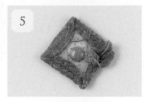

5 火腿與荷包蛋薄塗液態軟陶，撒上步驟 4 的胡椒。放上貝比生菜上並塗上液態軟陶後，進烤箱加熱固化。最後將荷包蛋塗上保護漆。

玉米濃湯 ——————————— p.14

材料 壓克力顏料…綠色／其他…UV膠、著色劑（白色・黃色）、紙張／組合件…杯子（p.45）
用具 牙籤、UV照射機、水彩筆、美工刀

Real size

1 以牙籤混合UV膠與白色、黃色的著色劑，填入杯子中。

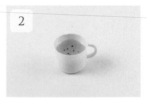

2 以水彩筆將紙塗上綠色顏料，以美工刀切碎後灑在表面，照UV燈。

湯 ——————————— p.15

材料 其他…UV膠、著色劑（紅色・黃色・茶色）、手工藝用玻璃珠／組合件…杯子（p.45）
用具 牙籤、UV照射機

Real size

1 以牙籤混合UV膠及紅色、黃色的著色劑，再加入少量的茶色著色劑，填入杯子中。

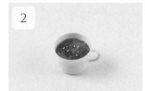

2 將玻璃珠放在表面，照UV燈。

沙拉 ——————————— p.15

材料 軟陶（premo）…a.抹茶色（spanish green）／組合件…圓淺盤（p.45）、萵苣（p.54）、小黃瓜（p.56）、番茄（p.55）
用具 烤箱、黏著劑

Real size

1 將a揉成小圓球放在盤子上，放上未烘烤定型的蔬菜調整擺盤。

2 將所有蔬菜迅速移入烤箱加熱固化後，再度盛放在盤子上。（最後再以黏著劑黏著上已烘烤定型的番茄）

Real size

糖霜甜甜圈主體 ─────────

材料 軟陶（premo）…a.米色（ecru）、b.半透明（translucent）、c.深黃色（cadmium yellow）／軟質粉彩…土黃色、茶色
用具 牙籤、砂紙、細節針、水彩筆

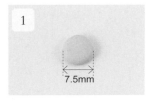
1
7.5mm

將a‧b以2：1的比例混合，再混入少量c，作成2mm厚的圓片。

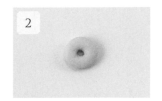
2

以牙籤在中心開一個洞。

3

取砂紙按壓表面。

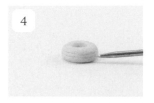
4

以細節針在側面劃兩圈線。

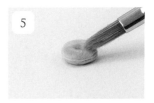
5

除了步驟4兩圈劃線內側之外，表面皆以水彩筆依序塗上土黃色、茶色粉彩。

Real size

法蘭奇主體 ─────────

材料 軟陶（premo）…a.米色（ecru）、b.半透明（translucent）、c.深黃色（cadmium yellow）／軟質粉彩…土黃色
用具 牙籤、細節針、水彩筆

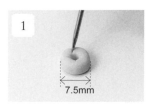
1
7.5mm

依糖霜甜甜圈主體步驟1、2製作（厚度改為3mm），以細節針淺劃十字線作記號。

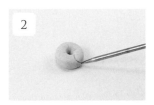
2

依步驟1線條，在側面劃四條曲線。

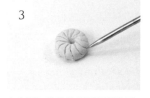
3

在步驟2的線條間再各劃出四條線。

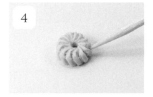
4

以牙籤加深線條。

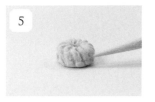
5

以牙籤在側面中央劃一圈線。

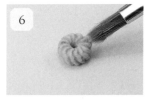
6

以水彩筆塗上黃色粉彩。

Real size

奶油甜甜圈主體 ─────────

材料 軟陶（premo）…a.米色（ecru）、b.半透明（translucent）、c.深黃色（cadmium yellow）／軟質粉彩…土黃色、茶色
用具 細節針、牙籤、砂紙、水彩筆

1
7.5mm

將a‧b以2：1比例混合，混入少量c後，作成3mm厚的圓片。

2

以細節針在側面劃兩圈線。

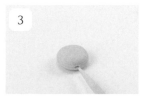
3

以牙籤在線條上開一個孔（奶油灌入口）。

4

取砂紙按壓表面。

5

除了步驟2兩圈劃線內側之外，表面皆以水彩筆依序塗上土黃色、茶色粉彩。

甜甜圈撒料 ──────────── p.16

材料 軟陶（premo）⋯a.紅色（cadmium red）、b.水藍色（turquoise）、c.綠色（green）、d.深黃色（cadmium yellow）、e.橘色（orange）、f.粉紅色（blush）、g.暗褐色（burnt umber）、h.茶色（raw sienna）、i.米色（ecru）、j.抹茶色（spanish green）、k.白色（white）、l.半透明（translucent）

用具 烤箱、筆刀

A. 巧克力米

將a、b、c、d、e、f、g各自揉細條狀，加熱固化後，以筆刀切細段。

B. 堅果

將h、i稍微混合後揉成細條狀，加熱固化後，以筆刀切成較粗的顆粒。

C. 開心果

將j．k以2：1比例混合（軟陶★），再與j稍微混合，揉細條狀後加熱固化，以筆刀切成較粗的顆粒。

D. 食用糖珠

將k．i以3：1比例混合（軟陶★）。再將軟陶★、軟陶★混合少量b、軟陶★混合少量a，各自揉成細條狀後加熱固化，以筆刀切細段。

E. 草莓脆片

等量混合l．a，再混入少量g（軟陶★）。等量混合k．l（軟陶☆）。將軟陶★與軟陶☆稍微混合，揉成細條狀後加熱固化，以筆刀切成較粗的顆粒。

F. 杏仁片

混合h．i後揉成直徑1mm細條，加熱固化，以筆刀切片。

Real size

草莓糖霜甜甜圈 ──────── p.16

材料 軟陶（premo）⋯a.白色（white）、b.紅色（cadmium red）／液態軟陶（liquid sculpey）⋯白色（white）

用具 烤箱、牙籤

●主體：糖霜甜甜圈（p.61）
●糖霜淋醬：a．b＋液態軟陶
●撒料：A巧克力米

進烤箱加熱固化

Real size

巧克力甜甜圈 ──────── p.16

材料 軟陶（premo）⋯a.暗褐色（burnt umber）、b.米色（ecru）／液態軟陶（liquid sculpey）⋯白色（white）、半透明（translucent）

用具 烤箱、牙籤

●主體：糖霜甜甜圈（p.61／將a．b以3：1比例混合）
●糖霜淋醬：白色＋半透明的液態軟陶

進烤箱加熱固化

Real size

堅果 ──────────── p.16

材料 軟陶（premo）⋯a.白色（white）、b.暗褐色（burnt umber）／液態軟陶（liquid sculpey）⋯白色（white）

用具 烤箱、牙籤

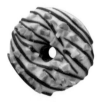

●主體：糖霜甜甜圈（p.61）
●糖霜淋醬：①a＋液態軟陶 ②b（揉細長條）
●撒料：B堅果

進烤箱加熱固化

Real size

巧克力法蘭奇 ──────── p.16

材料 軟陶（premo）⋯a.暗褐色（burnt umber）／液態軟陶（liquid sculpey）⋯半透明（translucent）／壓克力顏料⋯白色／其他⋯嬰兒爽身粉（talcum powder）

用具 烤箱、牙籤、水彩筆

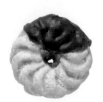

●主體：法蘭奇（p.61）
●糖霜淋醬：a＋液態軟陶（僅塗1/4）

進烤箱加熱固化

●撒料：白色顏料＋嬰兒爽身粉（以水彩筆拍打的方式塗上）

黑醋栗甜甜圈 ——————— p.16

材料 軟陶（premo）…a.紅色（cadmium red）、b.暗紅色（alizarin crimson）、c.白色（white）／液態軟陶（liquid sculpey）…半透明（translucent）

用具 烤箱、牙籤

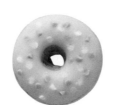

● 主體：糖霜甜甜圈（p.61）
● 糖霜淋醬：①a‧b‧c＋液態軟陶 ②c（揉細長條）
● 撒料：C開心果

進烤箱加熱固化

Real size

藍釉甜甜圈 ——————— p.16

材料 軟陶（premo）…a.水藍色（turquoise）、b.白色（white）／液態軟陶（liquid sculpey）…半透明（translucent）

用具 烤箱、牙籤

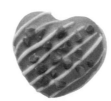

● 主體：糖霜甜甜圈（p.61）
● 糖霜淋醬：a‧b＋液態軟陶
● 撒料：D食用糖珠

進烤箱加熱固化

Real size

愛心甜甜圈 ——————— p.16

材料 軟陶（premo）…a.白色（white）、b.紅色（cadmium red）／液態軟陶（liquid sculpey）…半透明（translucent）

用具 烤箱、牙籤

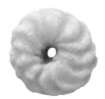

● 主體：奶油甜甜圈（p.61／作成心形）
● 糖霜淋醬：①a‧b＋液態軟陶 ②a（揉細長條）
● 撒料：草莓脆片

進烤箱加熱固化

Real size

法蘭奇甜甜圈 ——————— p.16

材料 液態軟陶（liquid sculpey）…半透明（translucent）、白色（white）

用具 烤箱、牙籤

● 主體：法蘭奇（p.61）
● 糖霜淋醬：半透明＋白色液態軟陶

進烤箱加熱固化

Real size

大理石甜甜圈 ——————— p.16

材料 軟陶（premo）…a.暗褐色（burnt umber）／液態軟陶（liquid sculpey）…白色（white）、半透明（translucent）

用具 烤箱、牙籤、細節針

● 主體：奶油甜甜圈（p.61）
● 糖霜淋醬：①白色液態軟陶（也沾一些在奶油灌入口）②a＋半透明液態軟陶（以細節針畫出花紋）

進烤箱加熱固化

● 拉花作法

以細節針畫出3條橫線。

畫出行進方向各異的3條直線條。

Real size

釉面巧克力甜甜圈 ——————— p.16

材料 軟陶（premo）…a.暗褐色（burnt umber）／液態軟陶（liquid sculpey）…半透明（translucent）

用具 烤箱、牙籤、軟陶直切刀、細節針

● 主體：糖霜甜甜圈（p.61／咬一口的部分以軟陶直切刀切下，再以細節針或牙籤戳刺塑型。）
● 糖霜淋醬：a＋液態軟陶

進烤箱加熱固化

63

Real size

芹菜 ——————————————————— p.18

材料 軟陶（premo）…a.半透明（translucent）、b.白色（white）、c.抹茶色（spanish green）、d.米色（ecru）、e.深黃色（cadmium yellow）／液態軟陶（liquid sculpey）…半透明（translucent）／軟質粉彩…綠色
用具 烤箱、軟陶直切刀、細節針、水彩筆
基本用土 軟陶★＝（a：b＝5：1）＋極少量c
軟陶☆＝（a：c＝5：1）＋少量e

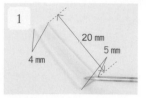

1

將軟陶★擀薄片，取軟陶直切刀切成梯形，再以細節針劃縱向線條。

2

將短邊端捲圓。

3

將軟陶☆擀薄片，以細節針在外緣切鋸齒狀，並輕劃葉脈。

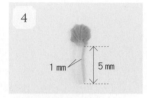

4

另取軟陶★揉成細條，在前端塗上液態軟陶，黏在步驟3上。改變梗的長度，以相同作法多作幾個。

5

步驟4接合在步驟2上端，以水彩筆在底部以外的位置塗上綠色粉彩。

進烤箱加熱固化

Real size

培根 ——————————— p.18

材料 軟陶（premo）…a.半透明（translucent）、b.白色（white）、c.紅色（cadmium red）、d.深黃色（cadmium yellow）／軟質粉彩…土黃色
用具 烤箱、軟陶直切刀、水彩筆

1

依煎培根（p.58）步驟1至3製作。

2

以水彩筆在側面塗上土黃色粉彩。

進烤箱加熱固化

Real size

蘋果 ——————————— p.18

材料 軟陶（premo）…a.半透明（translucent）、b.白色（white）、c.深黃色（cadmium yellow）、d.茶色（raw sienna）／軟質粉彩…紅色、黃綠色／壓克力顏料…駝色
用具 烤箱、牙籤、軟陶直切刀、細節針、水彩筆

1

將a混入少量b及c，揉成直徑8mm的圓球。

2

以指腹將底部稍微壓收得略小一些。

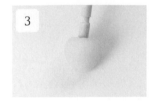

3

以牙籤鈍端與尖端，各將上下的中心戳凹。

4

以細節針在中心附近輕壓三處。

5

避開上、下兩處，在側面塗紅色粉彩。

6

以水彩筆在上、下兩處塗黃綠色粉彩。

7

將d揉成細條，切下。

8

以細節針將步驟7埋入上方凹洞。

進烤箱加熱固化

9

將駝色顏料加水稀釋，以細節針在蘋果各處畫上斑點。

10

以筆刀分切成蘋果片。

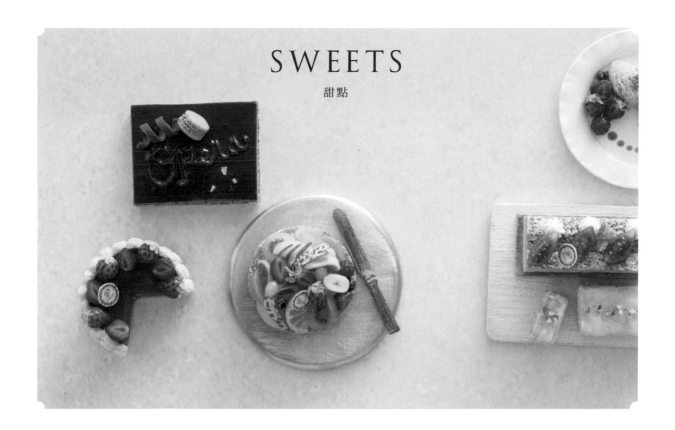

SWEETS
甜點

無花果 ————————————— p.21

Real size

材料 軟陶（premo）…a.半透明（translucent）、
b.白色（white）、c.深黃色（cadmium yellow）、d.暗
紅色（alizarin crimson）、e.抹茶色（spanish green）
／壓克力顏料…深藍色、紅色

用具 烤箱、軟陶直切刀、細節針、水彩筆

基本用土 軟陶★＝a＋少量b・c
軟陶☆＝a＋少量c・d
軟陶●＝a＋少量b・e

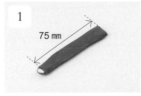

1
75 mm

將軟陶★作成直徑3mm的條
狀，捲覆上擀成薄片的軟陶
☆，以指腹輕輕壓扁。

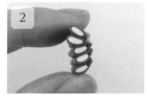

2

以軟陶直切刀切15mm×5
根，層疊在一起。

3
7 mm

以手指壓緊並延伸拉長，再切
半並排在一起。

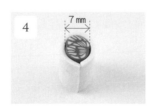

4
7 mm

再次壓緊並延伸拉長，切半並
排在一起後，以指腹滾揉至緊
密無空隙。再另取軟陶★擀薄
片，捲在外圍。

5

捲覆上擀成薄片的軟陶●，
以指腹滾揉成直徑5mm的條
狀。

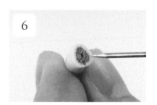

6

以指腹將圓側面捏塑成水滴
形。取細節針在中心戳孔，再
從孔洞往外劃線條。

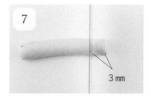

7

3 mm

以軟陶直切刀裁切，再以指腹
將切面推圓隱藏起來，調整好
形狀。

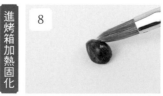

8
進烤箱加熱固化

以水彩筆在紅色顏料裡混入少
量的深藍色顏料，塗在表皮。

9

切成想要使用的尺寸。

10

若想製作去皮的無花果，可跳
過步驟8。

切半草莓 ——————————— p.20

Real size

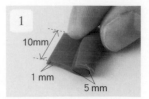

1
10mm / 1 mm / 5 mm
將軟陶★作成直徑5mm的條狀，捲覆上擀成片狀的軟陶☆。

材料 軟陶（premo）…a.半透明（translucent）、b.紅色（cadmium red）、c.深黃色（cadmium yellow）、d.暗褐色（burnt umber）、e.米色（ecru）、f.綠色（green）、g.白色（white）／其他…水性壓克力漆（透明紅色）
用具 烤箱、牙籤、軟陶直切刀、水彩筆、注射器
基本用土 軟陶★＝（a：b＝5：1）＋少量d、軟陶●＝（a：g＝5：1）＋少量b與c
軟陶☆＝（a：b：c：g＝5：1：1：1）＋少量d、軟陶◎＝a：g＝3：1

2
10mm
將軟陶●擀成1mm厚，捲在步驟1上。再將軟陶☆也擀成片狀，捲在最外圍。

3
2 mm
以指腹捏收下端，再以牙籤在上端壓凹陷，放上軟陶◎作的細長條。

4
1 mm
將軟陶●、等量混合的軟陶●與☆、軟陶☆分別擀成片狀，如圖示依序捲覆步驟3，再放上等量混合a‧e‧f作成的細長條。

5
以軟陶直切刀將白色以外部分，等間距劃出刻痕。將軟陶◎擀薄片，夾入切痕中。

6
以指腹捏塑形狀。將軟陶★擀薄片，捲覆綠色以外的部分。再以指腹壓緊塑型，延展成直徑3.5mm的長條狀。

7
2 mm
以軟陶直切刀將兩端切掉，將切口包覆起來後再切開。

8
調整成草莓形狀，以注射器戳刺出表面種子的模樣。

進烤箱加熱固化

9
以水彩筆薄塗透明紅色漆。

帶蒂草莓 ——————————— p.20

Real size

材料 軟陶（premo）…a.半透明（translucent）、b.紅色（cadmium red）、c.深黃色（cadmium yellow）、d.白色（white）、e.暗褐色（burnt umber）／壓克力顏料…綠色／其他…水性壓克力漆（透明紅色）
用具 烤箱、紙、筆刀、水彩筆、黏著劑、注射器
基本用土 軟陶★＝（a：b：c：d＝5：1：1：1）＋少量e

1
3 mm
以水彩筆將紙塗上綠色顏料。以筆刀切下半圓，在圓弧邊切開幾個切口，作為草莓蒂頭。

2
4 mm / 3 mm
將軟陶★作成草莓形狀。依切半草莓步驟8、9作最後修飾，再沾黏著劑黏上步驟1。

覆盆莓 ——————————— p.22

Real size

材料 軟陶（premo）…a.半透明（translucent）、b.暗紅色（alizarin crimson）、c.紅色（cadmium red）／液態軟陶（liquid sculpey）…半透明（translucent）
用具 烤箱、軟陶直切刀、牙籤
基本用土 軟陶★＝a＋少量b‧c

1
將軟陶★揉成細條，再切碎。

2
以指腹揉圓。

3
2 mm / 1.5mm
另取軟陶★放在牙籤尖端。

4
在表面塗液態軟陶，沾黏步驟2。

5
以指腹按壓緊實。

進烤箱加熱固化

藍莓 —————————————————— p.22

Real size

材料　軟陶（premo）…a.白色（white）、b.紅色（cadmium red）、c.藍色（cobalt blue）／壓克力顏料…深藍色、白色

用具　烤箱、軟陶直切刀、牙籤、針、水彩筆

1

將a混合b．c，揉成直徑2mm的條狀。取2mm厚，片切數段。

2

以指腹揉圓。

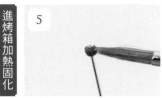

3

以牙籤戳刺中心。

4

以牙籤從中心往外側拉戳五個點。

進烤箱加熱固化

5

以針尖挑起步驟4，取水彩筆塗上深藍色顏料。

6

以水彩筆混合深藍色、白色顏料，薄塗表面。

香蕉 —————————————————— p.24

Real size

材料　軟陶（premo）…a.暗褐色（burnt umber）、b.半透明（translucent）、c.米色（ecru）、d.白色（white）、e.深黃色（cadmium yellow）

用具　烤箱、軟陶直切刀、細節針

基本用土　軟陶★＝（b：c＝3：1）＋極少量a
　　　　　軟陶☆－（b：d＝1：1）＋極少量e

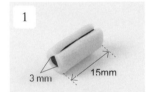
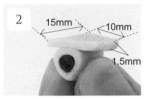

1

將a揉成直徑3mm的條狀，捲覆上擀成厚2mm的片狀軟陶★。

2

15mm　10mm　1.5mm　3mm　15mm

另取軟陶★擀片狀，貼在步驟1上方。以指腹輕輕捏收步驟1下方。

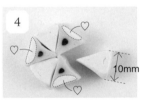
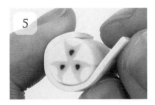

3

上邊↓

作兩個與步驟2相同的片狀軟陶★，貼放在兩側。以指腹壓緊整體，上邊稍微作出凹陷，埋入軟陶☆（步驟4♡部分）。塑型延展整體，將三邊皆修整成10mm。

4

10mm

切成3個厚5mm的三角形。再作3個相同大小的軟陶☆，如圖示交錯排列成圓形，確實壓合整體。

5

捲覆上擀成厚1.5mm的片狀軟陶☆。

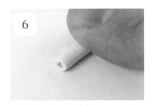
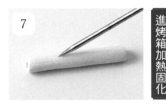

6

以指腹滾揉成直徑2.5mm的條狀。

7

以細節針劃縱、橫向的線條。

進烤箱加熱固化

8

以筆刀切下想要的尺寸。

Real size

柳橙 ————————————————————— p.24

材料 軟陶（premo）…a.半透明（translucent）、b.橘色（orange）、c.深黃色（cadmium yellow）、d.白色（white）、e.米色（ecru）
用具 烤箱、砂紙、軟陶直切刀、細節針
基本用土 軟陶★（果肉）＝a＋少量b‧c
軟陶☆（薄皮）＝（a：d＝1：1）＋少量e
軟陶◎（外皮）＝b：c：e＝1：1：1

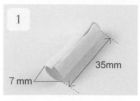

1

將軟陶★作成圓柱形，捲覆上擀成厚1mm的片狀軟陶☆。

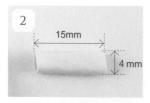

2

以指腹滾揉成直徑4mm的長條狀，以軟陶直切刀切15mm×10段。

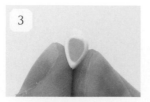

3

以指腹捏收下部，作成水滴形。

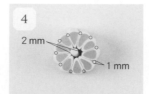

4

將軟陶☆作成條狀，取步驟3並排環繞外圍一圈。在並排的水滴狀軟陶外圍空隙處，夾入另外10段揉細的軟陶☆。

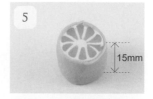

5

將軟陶◎擀成薄片狀，捲覆於外圍。

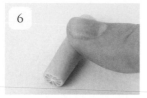

6

以指腹滾成直徑6mm長條狀。

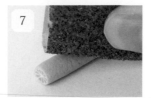

7

取砂紙按壓。

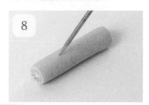

8

以細節針戳刺。

9

以軟陶直切刀切下想要的尺寸。

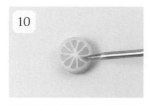

10

以細節針在果肉部分，從中心往外側劃出筋。

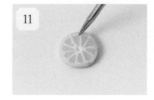

11

以細節針戳刺外皮及薄皮。

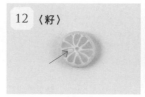

12 〈籽〉

以細節針在靠近果肉中心處戳1個小孔，另取軟陶☆揉圓後埋入小孔中。

進烤箱加熱固化

Real size

哈密瓜 ————————————————————— p.24

材料 軟陶（premo）…a.白色（white）、b.深黃色（cadmium yellow）、c.抹茶色（spanish green）、d.半透明（translucent）、e.米色（ecru）／液態軟陶（liquid sculpey）…白色（white）
用具 烤箱、細節針、牙籤、筆刀
基本用土 軟陶★＝b：c＝1：1
軟陶☆＝a：d＝1：6

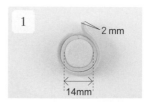

1

軟陶☆混合少量的軟陶★，作成圓柱狀。少量增加混合的軟陶★，揉兩團深淺色的軟陶，擀片狀後先淺後深，捲覆在圓柱外圍。

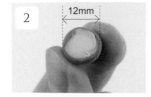

2

再捲覆上擀成薄片的軟陶★，以指腹滾揉成直徑12mm的條狀，將邊端切掉後，切下10mm。

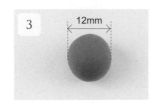

3

推展外側軟陶，包覆切口並揉圓。

4

等量混合a‧e，再以牙籤混入少量液態軟陶。取牙籤尖端挑起步驟3，以細節針沾取混合的液態軟陶描繪網狀花紋。

進烤箱加熱固化

5

以筆刀切下想要的尺寸。

奇異果 ——————————————— p.24

Real size

材料 軟陶（premo）…a.半透明（translucent）、
b.綠色（green）、c.深黃色（cadmium yellow）、d.黑
色（black）、e.暗褐色（burnt umber）、f.白色（white）、
g.米色（ecru）
用具 烤箱、牙籤、軟陶直切刀、砂紙
基本用土 軟陶★＝a＋少量b・e
軟陶☆＝a＋少量b・c＋極少量e
軟陶●＝（a：f＝3：1）＋少量g

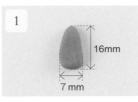

1

16mm
7mm

將軟陶★作成6mm厚的等腰
三角形。共製作3個。

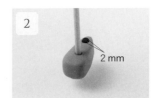

2

2 mm

以牙籤戳兩個孔，放入作成條
狀的d。

3

剩下的兩個三角形各戳1個孔
及3個孔，同樣放入作成條狀
的d。

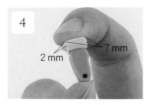

4

2 mm
7 mm

將軟陶☆作成7×6mm長方
形，疊在三角形的底邊上。混
合等量的軟陶★與☆，作成相
同大小的長方形，再往上疊。

5

將軟陶●擀1mm厚、切3片，
如圖示黏在三角形單側邊。

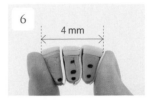

6

4 mm

將3個三角形並排後，壓合
至4mm寬並延展拉長。切下
9mm×8段。

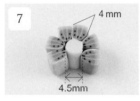

7

4 mm
4.5mm

將軟陶●作成直徑4.5mm的
圓柱狀，取步驟6並排圍繞一
圈，以手指緊密壓合。

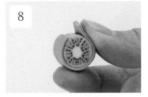

8

另取軟陶★擀成1mm厚，捲
在步驟7上。

9

以指腹滾揉成直徑5mm的條
狀。

10

進烤箱加熱固化

以軟陶直切刀切下1.5mm片
狀，取砂紙輕輕按壓切面。

黃桃 ——————————————— p.24

Real size

材料 軟陶（premo）…a.半透明（translucent）、
b.深黃色（cadmium yellow）、c.紅色（cadmium
red）
用具 烤箱、筆刀
基本用土 軟陶★＝a＋少量b＋極少量c

1

0.7mm

將軟陶★揉成直徑0.7mm的
圓球。

進烤箱加熱固化

2

以筆刀切半再切瓣片。

萊姆 ——————————————— p.30

Real size

材料 軟陶（premo）…a.半透明（translucent）、
b.抹茶色（spanish green）、c.白色（white）、d.米
色（ecru）、e.綠色（green）
用具 烤箱、砂紙、軟陶直切刀、細節針

1

依柳橙（p.68）作法，改變外
皮及果肉的顏色後進行製作。
●果肉＝a＋少量b
●薄皮＝（a：c＝1：1）＋
少量d
●外皮＝b：e＝2：1

檸檬 ——————————————— p.30

Real size

材料 軟陶（premo）…a.半透明（translucent）、
b.深黃色（cadmium yellow）、c.白色（white）、
d.米色（ecru）
用具 烤箱、砂紙、軟陶直切刀、細節針

1

依柳橙（p.68）作法，改變外
皮及果肉的顏色後進行製作。
●果肉＝a＋少量b
●薄皮＝（a：c＝1：1）＋
少量d
●外皮＝a：b：c＝1：1：1

Real size

麝香葡萄 ——————— p.24

材料 軟陶（premo）…a.半透明（translucent）、
b.抹茶色（spanish green）
用具 烤箱

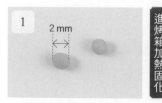

進烤箱加熱固化

1
2 mm

將a混合少量b，揉成直徑
2mm的圓球。

Real size

櫻桃 ——————— p.28

材料 軟陶（premo）…a.半透明（translucent）、
b.抹茶色（spanish green）、c.深黃色（cadmium
yellow）、d.白色（white）／液態軟陶（liquid
sculpey）…半透明（translucent）／壓克力顏料…
暗褐色／其他…水性壓克力漆（透明紅色）
用具 烤箱、細節針、水彩筆

1
2 mm

將a混合少量b‧c及液態軟
陶，揉成細條。將上端揉得較
粗，下端較細。

2
2 mm

將a混合c與少量d，揉成直徑
2mm的圓。將細節針橫躺，
輕壓中心處。

3

以細節針的尖端，在步驟2的
凹槽中心處戳一個孔。

4

翻面，另一端也以細節針戳
孔。

5

將步驟1的細端放入步驟3的
孔中。

進烤箱加熱固化

6

除了櫻桃梗根部之外，以水彩
筆沾透明紅色漆塗出漸層感，
另將暗褐色的顏料塗在櫻桃梗
上端。

薄荷 ——————— p.21

材料 軟陶（premo）…a.抹茶色（spanish green）、b.綠
色（green）、c.深黃色（cadmium yellow）
用具 烤箱、細節針、牙籤

1
2 mm
2 mm

等量混合a‧b，再混入少量c
後擀成片狀。以細節針修整成
葉子形狀，並劃出葉脈。

2

依步驟1作3片葉子，葉子下
緣重疊排開，以牙籤壓合。

進烤箱加熱固化

奶油〈基本〉————————— p.21

材料 軟陶（premo）…a.半透明（translucent）、b.白色
（white）
用具 烤箱、細節針
※請配合作品製作適合的尺寸

等量混合a‧b，作成三角錐
狀。

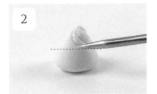

以細節針從頂點開始，往下劃
螺旋線條。

進烤箱加熱固化

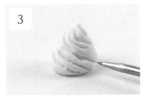

以細節針將下半部也劃出斜線
條。

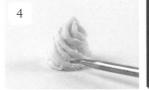

以細節針深淺不一地戳刺，創
造生動感。

冰淇淋（球型）————————— p.28

材料 軟陶（premo）…a.半透明（translucent）、b.白色
（white）、c.深黃色（cadmium yellow）
用具 烤箱、砂紙、細節針

等量混合a‧b，再混入少量
c，作出4mm厚的半球型。取
砂紙按壓表面。

以細節針劃橫向線條。

進烤箱加熱固化

冰淇淋（橄欖球型）————————— p.22

材料 軟陶（premo）…a.半透明（translucent）、b.白色
（white）、c.深黃色（cadmium yellow）
用具 烤箱、砂紙、細節針

等量混合a‧b，再混入少量
c，作出3mm厚的橄欖球型。
與球型冰淇淋相同，取砂紙按
壓表面，以細節針劃橫向線
條。

進烤箱加熱固化

馬卡龍 ————————————————————— p.26

材料 軟陶（premo）…a.半透明（translucent）、b.白色（white）、c.紅色（cadmium red）、d.暗褐色
（burnt umber）、e.暗紅色（alizarin crimson）／液態軟陶（liquid sculpey）…白色（white）
用具 烤箱、軟陶直切刀、細節針、牙籤
基本用土 軟陶★（馬卡龍）＝（a：b＝1：1）少量c‧d
　　　　　 軟陶☆（夾心餡）＝a＋少量c‧d‧e＋液態軟陶

將軟陶★作成直徑4mm的條
狀，再切1mm厚的片狀。

以指腹按壓，調整圓片形狀。

以細節針在側面下緣戳刺。製
作2個相同的餅殼。

以牙籤沾軟陶☆塗在單側。

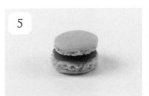

黏合2個餅殼。

進烤箱加熱固化

71

Real size

草莓夏洛特蛋糕（完整圓形）━━━━━━━━━━━ p.20

材料 軟陶（premo）…a.半透明（translucent）、b.白色（white）、c.紅色（cadmium red）、d.暗褐色（burnt umber）、e.暗紅色（alizarin crimson）、f.米色（ecru）／壓克力顏料…白色／其他…UV膠、著色劑（紅色）、嬰兒爽身粉（talcum powder）、緞帶／組合件…草莓（p.66）
用具 烤箱、軟陶直切刀、砂紙、筆刀、細節針、水彩筆、牙籤、UV照射機、黏著劑
基本用土 軟陶★＝（a:b＝1:1）＋少量c·d、軟陶☆＝b:f＝1:1

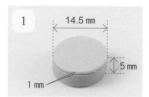

將軟陶★作成5mm厚的圓柱狀。軟陶☆作成1mm厚的圓片，放在圓柱上，作為蛋糕底部。

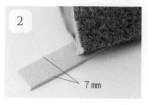

另取軟陶☆作成1mm厚、7×35mm的長方形，取砂紙按壓表面。

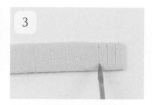

筆刀輕劃間距2mm的線條，再以細節針戳刺線條，作出凹痕。

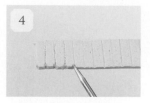

以細節針在單側修飾圓弧邊，並在修整好的側面中心點出虛線。

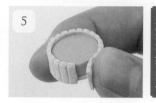

捲覆蛋糕外圍一圈，切去多餘的部分。

進烤箱加熱固化

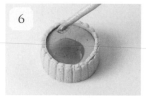

將紅色著色劑混入UV膠，以牙籤沾取後塗在蛋糕表面，照UV燈。

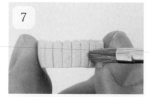

水彩筆混合白色顏料及嬰兒爽身粉，以拍打的方式塗在側面。

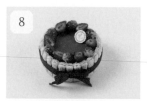

沾黏著劑黏貼草莓，打上緞帶，放上裝飾紙牌（印在紙上後剪下）。

Real size

草莓夏洛特蛋糕（切片）━━━━━━━━━━━ p.20

材料 軟陶（premo）…a.半透明（translucent）、b.白色（white）、c.紅色（cadmium red）、d.暗褐色（burnt umber）、e.暗紅色（alizarin crimson）、f.米色（ecru）／壓克力顏料…白色／其他…UV膠、著色劑（紅色）、嬰兒爽身粉（talcum powder）／組合件…草莓（p.66）
用具 烤箱、軟陶直切刀、砂紙、筆刀、細節針、水彩筆、牙籤、UV照射機、黏著劑
基本用土 軟陶★＝（a:b＝1:1）＋少量c·d、軟陶☆＝a＋少量c·d·e、軟陶●＝b:f＝1:1

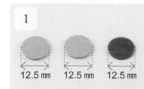

以軟陶★作兩片2mm厚的圓片、軟陶☆作1mm厚的圓片。

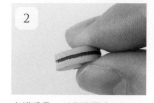

交錯重疊，以指腹壓合。

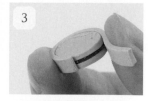

另取軟陶★作成2mm厚、5mm寬的長片狀，捲覆外圍一圈。

依圓形蛋糕步驟1至6製作，再以軟陶直切刀切下1/4。

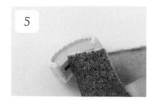

取砂紙按壓切面。

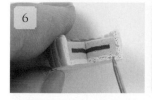

以細節針在切面的米色部分戳刺氣孔。

進烤箱加熱固化

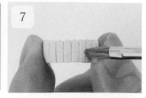

水彩筆混合白色顏料及嬰兒爽身粉，以拍打的方式塗在側面。

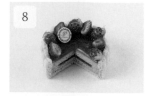

與圓形蛋糕相同，塗上UV膠、放上草莓及裝飾紙牌。

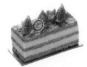

Real size

無花果法式千層酥 ———————————————— p.21

材料　軟陶（premo）…a.半透明（translucent）、b.米色（ecru）、c.深黃色（cadmium yellow）、d.茶色（raw sienna）、e.白色（white）／其他…嬰兒爽身粉（talcum powder）／壓克力顏料…暗褐色、白色／保護漆…半光澤（sculpey satin glaze）／組合件…無花果（p.65）、薄荷（p.70）

用具　烤箱、軟陶直切刀、細節針、砂紙、水彩筆、紙膠帶、黏著劑

基本用土　軟陶★＝a:b:c:d＝1:2:1:1
　　　　　軟陶☆＝（a:e＝3:1）＋少量c・d

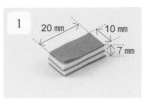

將軟陶★切成3片1mm厚長方形、軟陶☆切成2片2mm厚長方形，交互層疊。

以軟陶直切刀切成18×7mm。

取砂紙按壓上面及側面。

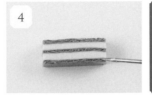

以細節針在茶色部分割出層片般的線條。

進烤箱加熱固化

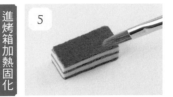

以水彩筆在上方塗暗褐色顏料。

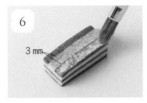

裁一段紙膠帶貼在上面中央作為遮蔽，再混合白色顏料及嬰兒爽身粉，以水彩筆拍打塗色。

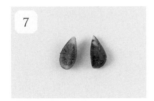

將無花果切半。

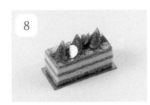

撕去步驟6的紙膠帶，以黏著劑貼上塗了保護漆的無花果、薄荷、蛋糕紙牌（印在紙上後剪下）。

Real size

熔岩巧克力蛋糕 ———————————————— p.22

材料　軟陶（premo）…a.暗褐色（burnt umber）、b.茶色（raw sienna）、c.白色（white）、d.半透明（translucent）、e.紅色（cadmium red）、f.暗紅色（alizarin crimson）／液態軟陶（liquid sculpey）…半透明（translucent）／壓克力顏料…白色／保護漆…半光澤（sculpey satin glaze）／其他…嬰兒爽身粉（talcum powder）、UV膠、著色劑（紅色）／組合件…奶油（p.71）、薄荷（p.70）、草莓（p.66）、藍莓（p.67）、覆盆莓（p.66）

用具　烤箱、軟陶直切刀、砂紙、細節針、磁磚、牙籤、水彩筆、UV照射機、黏著劑

基本用土　軟陶★＝a:b＝2:1、軟陶☆＝（c:d＝1:1）＋少量e、軟陶●＝d＋少量a・e・f

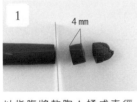

以指腹將軟陶★揉成直徑6mm的條狀，切掉邊端後切下4mm。

取砂紙按壓。

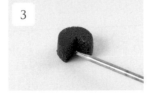

切下1/4，以細節針及牙籤在切面戳刺氣孔。

進烤箱加熱固化

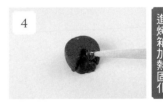

放在磁磚上。混合a與液態軟陶，沾附在切口處，表現出從切面流出的感覺。

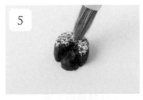

以水彩筆混合白色顏料及嬰兒爽身粉，拍塗在表面。將步驟4塗上保護漆。

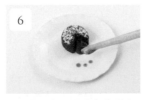

以牙籤混合UV膠及紅色著色劑，點幾滴在盤子上後照UV燈。

沾黏著劑黏上奶油、薄荷、草莓、藍莓、覆盆莓、橄欖球型冰淇淋（p.71／軟陶☆稍微混合少量●）。水果皆塗上保護漆。

Real size

歐培拉 ———————————————————— p.23

材料 軟陶（premo）…a.米色（ecru）、b.茶色（raw sienna）、c.暗褐色（burnt umber）、d.白色（white）、e.半透明（translucent）／液態軟陶（liquid sculpey）…半透明（translucent）／保護漆…半光澤（sculpey satin glaze）／其他…食用金箔

用具 烤箱、軟陶直切刀、細節針、砂紙、小袋子、黏土用細工棒、濕紙巾、水彩筆、黏著劑

基本用土 軟陶★＝a：b：c＝1：1：1、軟陶☆＝c・d＝1：2、軟陶●＝c：e＝1：2

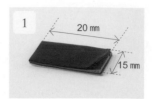

將a、軟陶★、☆、●各自擀成薄片狀，切成長方形。從下依序疊放a→軟陶★→☆→●。

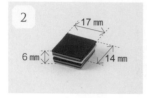

將步驟1切半後再重疊。壓合至高度6mm，以軟陶直切刀切成14×17mm。

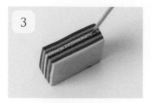

取砂紙按壓側面，以細節針在米色部分戳刺氣孔。

混合c及液態軟陶（軟陶◎），放入小袋子中。

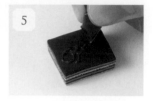

剪掉小袋子的小角，擠繪出opera字樣。

將軟陶●擀薄片狀，切成1×20mm，捲在黏土用細工棒上。

進烤箱加熱固化

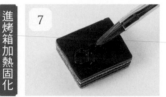

以水彩筆將上面塗上保護漆。

切碎食用金箔。

沾黏著劑黏上直徑4mm的馬卡龍（p.71／馬卡龍＝軟陶☆／奶油＝軟陶◎＋少量d）、步驟6、步驟8。

Real size

法式周末檸檬蛋糕 ———————————————— p.25

材料 軟陶（premo）…a.半透明（translucent）、b.白色（white）、c.橘色（orange）、d.茶色（raw sienna）、e.深黃色（cadmium yellow）／液態軟陶（liquid sculpey）…半透明（translucent）／組合件…開心果（p.62）

用具 烤箱、軟陶直切刀、砂紙、細節針、牙籤

基本用土 軟陶★＝（a：b＝3：1）＋少量e＋極少量c・d
軟陶☆＝c：d：e＝1：2：1

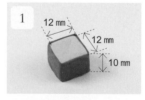

將軟陶★作成方塊狀，捲覆上擀成薄片的軟陶☆。

以指腹按壓整體，塑型拉長，使切面為7×6mm。

以軟陶直切刀切去邊端，再切下13mm。

取砂紙按壓整體表面，以細節針及牙籤在切面戳刺氣孔。

混合b及液態軟陶，以牙籤塗在蛋糕上方，側邊則塗成滴落感。上方撒上開心果。

進烤箱加熱固化

Real size

法式水果塔 ——————— p.24

材料 軟陶（premo）…a.半透明（translucent）、
b.白色（white）、c.米色（ecru）、d.深黃色
（cadmium yellow）／軟質粉彩…茶色／壓克力顏
料…白色、黃色／保護漆…光澤型（sculpey gloss
glaze）／組合件…水果（p.64-70）
用具 烤箱、軟陶直切刀、細節針、砂紙、水彩筆、
牙籤、黏著劑

1

等量混合a・b・c，擀成3mm
厚。

2

以細節針劃直徑15mm圓形輪
廓，取軟陶直切刀裁切後，以
指腹將切面抹順。

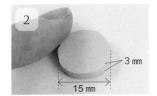

3

取砂紙按壓整體。

4

以水彩筆在各處塗上茶色粉
彩。

5

等量混合a・b，再混入少量
d，放在中央。

進烤箱加熱固化

6

準備水果。

7

以牙籤混合白色及黃色的顏料
與黏著劑，塗在步驟5上，再
將水果全部擺上。

8

以水彩筆塗上保護漆。

前

右

後

左

Real size

裱花蛋糕 ——————— p.26

材料　軟陶（premo）…a.深紫色（purple）、b.藍色（cobalt blue）、c.綠色（green）、d.深黃色（cadmium yellow）、e.橘色（orange）、f.紅色（cadmium red）、g.半透明（translucent）、h.白色（white）、i.米色（ecru）／軟質粉彩…茶色／液態軟陶（liquid sculpey）…白色（white）
用具　烤箱、軟陶直切刀、砂紙、水彩筆、細節針、牙籤
基本用土　軟陶★＝g：h＝1：1
　　　　　軟陶☆＝軟陶★＋極少量c.d

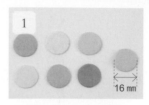

16 mm

以軟陶★分別混合少量的a·b·c·d·e·f，作6色1mm厚、直徑16mm的圓片。再以i作7片相同大小的圓片。

以水彩筆將7片圓片i的單側面皆塗上茶色粉彩。

步驟2塗色面朝上，依a→b→c→d→e→f順序，與其他6色圓片交互疊放。（各色圓片之間皆夾一片步驟2）

放上最後一片步驟2，以指腹壓合。

以細節針劃直徑7.5mm圓形輪廓，取軟陶直切刀裁切。

以軟陶直切刀切去1/4。

取砂紙按壓切面，再以細節針戳刺米色部分。

混合h與液態軟陶，以牙籤塗在蛋糕表面。

以牙籤由下而上塗抹側面，上方平面則要塗勻。

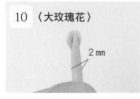

〈大玫瑰花〉

2 mm

軟陶★混合極少量f，揉條狀。再揉相同的軟陶作成花瓣，黏在條狀上方。

第一圈先以3片花瓣包住條狀軟陶。

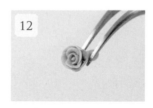

第二圈包4片、第三圈包5片花瓣，製作出盛開花朵的感覺。

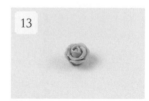

以軟陶直切刀切除花朵根部軟陶。

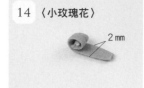

〈小玫瑰花〉

2 mm

軟陶★混合少量f，作成10×2mm長方形薄片後捲起。以指腹將一側壓扁。

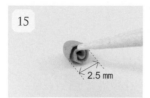

2.5 mm

以牙籤將層瓣往外側推開，以軟陶直切刀切除花朵根部軟陶。

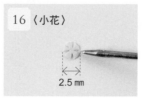

〈小花〉

2.5 mm

軟陶★混合極少量b，擀薄作成圓片狀，以細節針劃開五處。

以細節針將花瓣推圓，取牙籤輕壓花瓣及中心處。軟陶★混合極少量d後，依相同方法製作兩朵小花。

將軟陶☆揉成小圓，放在花朵中心，以指腹輕壓。

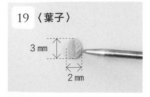

〈葉子〉

3 mm

2 mm

取軟陶☆作成葉子形狀，以細節針劃葉脈。

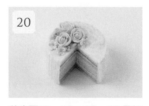

將步驟13、15、18、19及揉成小圓的軟陶☆擺在蛋糕上。

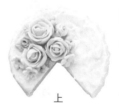

上

進烤箱加熱固化

杯子蛋糕主體 ─────────── p.27

材料 軟陶（premo）…a.米色（ecru）、b.茶色（raw sienna）／液態軟陶（liquid sculpey）…白色（white）、半透明（translucent）／其他…UV膠
用具 烤箱、牙籤、UV照射機、透明膠帶、噴嘴、藍白取型土

將直徑5mm的黏著劑噴嘴裁切至高4mm。

底部貼透明膠帶，將UV膠填入噴嘴中，照UV燈。

撕掉透明膠帶，將步驟2以藍白取型土取模（參見p.43）。

以牙籤混合半透明及白色的液態軟陶，塗入內側。

進烤箱加熱固化

將a‧b以3：1的比例混合，填入。

放入冰箱稍微冷卻後，脫膜。

花朵杯子蛋糕（迷你玫瑰）─────────── p.27

Real size

材料 軟陶（premo）…a.半透明（translucent）、b.白色（white）、c.藍色（cobalt blue）、d.紅色（cadmium red）、e.深黃色（cadmium yellow）／液態軟陶（liquid sculpey）…白色（white）／壓克力顏料…暗褐色／保護漆…半光澤（sculpey satin glaze）／組合件…杯子蛋糕主體（p.77）、小玫瑰花（p.76）、葉子（p.76）
用具 烤箱、軟陶直切刀、細節針、水彩筆
基本用土 軟陶★＝a：b＝1：1、軟陶☆＝軟陶★＋極少量d、軟陶●＝軟陶★＋極少量e

軟陶★混合極少量c後擀薄，作成圓片狀，以細節針劃格紋。

以細節針在步驟1的格紋交叉處輕戳小點。

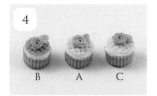

主體上方塗液態軟陶，放上步驟2及小玫瑰花、葉子。加熱固化後，以水彩筆在主體側面以暈染的感覺塗上暗褐色顏料。

以軟陶☆製作B、以軟陶●製作C，各自加上裝飾即完成。

花朵杯子蛋糕（玫瑰）─────────── p.27

Real size

材料 軟陶（premo）…a.半透明（translucent）、b.白色（white）、c.紅色（cadmium red）／軟質粉彩…暗褐色／液態軟陶（liquid sculpey）…白色（white）／保護漆…半光澤（sculpey satin glaze）／壓克力顏料…暗褐色／組合件…杯子蛋糕主體（p.77）、葉子（p.76）
用具 烤箱、細節針、水彩筆
基本用土 軟陶★＝a：b＝1：1、軟陶☆＝軟陶★＋少量c
軟陶●＝軟陶☆＋極少量e

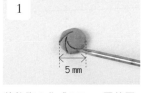

將軟陶☆作成1.5mm厚的圓片，以細節針劃漩渦線條。

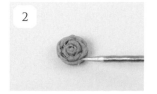

以細節針調整玫瑰的形狀。

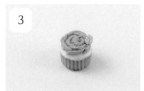

在主體上方塗液態軟陶，放上步驟2及葉子。加熱固化後，以水彩筆在主體側面以暈染的感覺塗上暗褐色顏料，將花朵塗上保護漆。

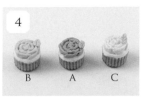

以軟陶☆製作B、以軟陶●製作C，各自加上裝飾即完成。

威化餅乾 ——————————— p.28

材料 軟陶（premo）…a.米色（ecru）、b.茶色（raw sienna）
用具 烤箱、軟陶直切刀、筆刀、細節針

將a‧b以3：1的比例混合，擀成薄片狀，再以軟陶直切刀裁成等腰三角形。

以筆刀在三邊邊緣輕壓。

在頂點往下3/5處，以筆刀劃格紋。

以細節針寫上文字。

進烤箱加熱固化

巧克力捲 ——————————— p.28

材料 軟陶（premo）…a.半透明（translucent）、b.白色（white）、c.暗褐色（burnt umber）
用具 烤箱、軟陶直切刀、黏土擀棒、筆刀
基本用土 軟陶★＝a：b＝2：1

將軟陶★擀薄片作成1mm厚的長方形。c也作成同樣尺寸，重疊之後切半。

將切半的步驟1重疊，以黏土擀棒擀成1mm厚。

以軟陶直切刀將步驟2再切半後重疊。

擀成4mm厚，以軟陶直切刀裁邊修整，再切下1mm寬。

平放步驟4擺成橫向紋，切下1mm。

以指腹滾成條狀，加熱固化後裁去兩端，切成長5mm。

布丁 ——————————— p.28

材料 軟陶（premo）…a.半透明（translucent）、b.白色（white）、c.米色（ecru）、d.茶色（raw sienna）／軟質粉彩…茶色
用具 烤箱、軟陶直切刀、細節針、水彩筆

等量混合a‧b，再混入少量c‧d，作成一端較細的形狀。以軟陶直切刀切取中段3mm。

以軟陶直切刀平面按壓調整形狀。

以細節針戳刺，作出表面的小孔。

以水彩筆在上面塗茶色粉彩。

進烤箱加熱固化

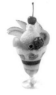

Real size

水果聖代 p.28

材料 UV膠、著色劑（黃色・白色・紅色）、輕塑形土／組合件…聖代杯（p.46）、球型冰淇淋（p.71）、奶油（p.71）、黃桃（p.69）、奇異果（p.69）、草莓（p.66）、藍莓（p.67）、蘋果（p.64）、哈密瓜（p.68）、櫻桃（p.70）
用具 烤箱、UV照射機、黏著劑、牙籤

1. UV膠＋著色劑（黃色）＋切瓣黃桃（p.69）…照UV燈。
2. UV膠＋著色劑（白色・黃色）…照UV燈。
3. UV膠＋著色劑（紅色）…照UV燈。
4. 奇異果…沾黏著劑黏在杯子上。
5. 輕塑形土…靜置乾燥。
6. 球型冰淇淋、奶油…沾黏著劑黏上。
7. 水果…沾黏著劑黏上。

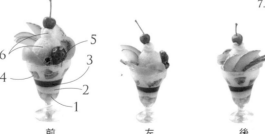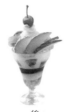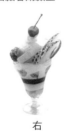

前　　　　　左　　　　　後　　　　　右

Real size

巧克力聖代 p.28

材料 軟陶（premo）…a.暗褐色（burnt umber）、b.茶色（raw sienna）、c.白色（white）／壓克力顏料…暗褐色、白色／其他…輕塑形土／組合件…聖代杯（p.46）、奶油（p.71）、布丁（p.78）、威化餅乾（p.78）、巧克力捲（p.78）、香蕉（p.67）、薄荷（p.70）
用具 烤箱、接着劑、牙籤
基本用土 軟陶★＝a：b：c＝2：2：1

1. 暗褐色顏料＋黏著劑…塗在杯子上。
2. 輕塑形土…靜置乾燥。
3. 輕塑形土＋顏料（白色・暗褐色）…靜置乾燥。
4. 球型冰淇淋（p.71／以軟陶★製作）…沾黏著劑黏上。
5. 奶油、布丁、威化餅乾、巧克力捲、香蕉、薄荷…沾黏著劑黏上。

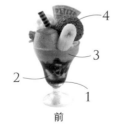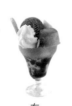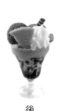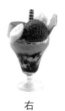

前　　　　　左　　　　　後　　　　　右

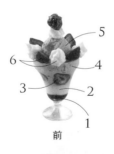

Real size

草莓聖代 p.28

材料 軟陶（premo）…a.半透明（translucent）、b.白色（white）、c.紅色（cadmium red）、d.暗褐色（burnt umber）、e.暗紅色（alizarin crimson）／壓克力顏料…白色・紅色／其他…UV膠、著色劑（紅色・白色）、輕塑形土／組合件…聖代杯（p.46）、草莓（p.66）、奶油（p.71）
用具 烤箱、UV照射機、黏著劑、牙籤
基本用土 軟陶★＝（a：b＝1：1）＋少量c
　　　　　軟陶☆＝a＋少量c・d・e

1. UV膠＋著色劑（紅色）…照UV燈。
2. UV膠＋著色劑（白色）…照UV燈。
3. 草莓…沾黏著劑黏在杯子上。
4. 輕塑形土＋顏料（白色・紅色）…靜置乾燥。
5. 球型冰淇淋（p.71／軟陶★混入少量☆，稍微混合後製作）…沾黏著劑黏上。
6. 草莓、奶油…沾黏著劑黏上。

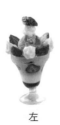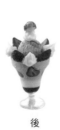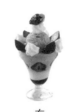

前　　　　　左　　　　　後　　　　　右

Real size

柑橘風味水 ──────── p.30

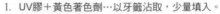

材料 UV膠、著色劑（黃色）／組合件…梅森瓶（p.46）、吸管（p.47）、蘋果（p.64）、萊姆（p.69）、黃桃（p.69）、麝香葡萄（p.70）、薄荷（p.70）、香蕉（p.67）

用具 牙籤、UV照射器

1. UV膠＋黃色著色劑…以牙籤沾取，少量填入。
2. 水果…少量放入。
3. 照UV燈。
4. 重複步驟 1 至 3。
＊ 吸管在將步驟1的UV膠照燈前放入。

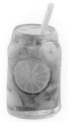 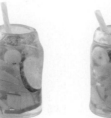 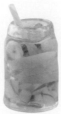 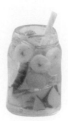

前　　　　　　右　　　　　　後　　　　　　左

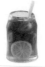

Real size

莓果風味水 ──────── p.30

材料 UV膠、著色劑（紅色）／組合件…梅森瓶（p.46）、吸管（p.47）、檸檬（p.69）、草莓（p.66）、藍莓（p.67）、覆盆莓（p.66）

用具 牙籤、UV照射機

1. UV膠＋紅色著色劑…以牙籤沾取，少量填入。
2. 水果…少量放入
3. 照UV燈。
4. 重複步驟 1 至 3。
＊ 吸管在將步驟1的UV膠照燈前放入。

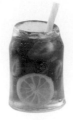 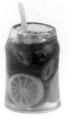

前　　　　　　右　　　　　　後　　　　　　左

Real size

綜合水果風味水 ──────── p.31

材料 UV膠、著色劑（黃色）／組合件…梅森瓶（p.46）、吸管（p.47）、奇異果（p.69）、蘋果（p.64）、柳橙（p.68）、草莓（p.66）、黃桃（p.69）

用具 牙籤、UV照射器

1. UV膠＋黃色著色劑…以牙籤沾取，少量填入。
2. 水果…少量放入。
3. 照UV燈。
4. 重複步驟 1 至 3。
＊ 吸管在將步驟1的UV膠照燈前放入。

前　　　　　　右　　　　　　後　　　　　　左

Real size

烤蛋白霜 ——————————— p.32

材料 軟陶（premo）…a.白色（white）、b.紅色（cadmium red）、c.暗褐色（burnt umber）、d.綠色（green）
用具 烤箱、細節針

1

將a混合少量b・c，作成底直徑3mm的三角錐。

2

以細節針從頂點開始劃斜線。

3

以細節針輕輕戳刺整體。

4

將a混合少量d，依相同步驟製作。

進烤箱加熱固化

Real size

西班牙小餅 ——————————— p.32

材料 軟陶（premo）…a.半透明（translucent）、b.白色（white）、c.米色（ecru）／軟質粉彩…茶色／壓克力顏料…白色／其他…嬰兒爽身粉（talcum powder）
用具 烤箱、軟陶直切刀、水彩筆

1

等量混合a・b・c後揉圓，以軟陶直切刀切半。

2

以水彩筆塗上茶色粉彩。

進烤箱加熱固化

3

取水彩筆混合嬰兒爽身粉及白色顏料，以拍打的方式塗在表面。

Real size

果醬餅乾 ——————————— p.32

材料 軟陶（premo）…a.半透明（translucent）、b.米色（ecru）、c.白色（white）／軟質粉彩…茶色／壓克力顏料…白色／其他…UV膠、著色劑（紅色）、嬰兒爽身粉（talcum powder）
用具 烤箱、UV照射機、砂紙、牙籤、水彩筆

1

等量混合a・b・c，作成1mm厚的圓片。

2

取砂紙按壓整體。

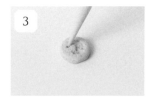
3

在邊緣往內1mm的中央區塊，以牙籤戳凹陷。

4

以水彩筆塗上茶色粉彩。

進烤箱加熱固化

5

以牙籤混合UV膠及紅色著色劑，填入凹陷處，照UV燈。

6

取水彩筆混合嬰兒爽身粉及白色顏料，以拍打的方式塗在周圍。

巧克力脆片餅乾 —————— p.32

Real size

材料 軟陶（premo）…a.暗褐色（burnt umber）、
b.半透明（translucent）、c.白色（white）、d.米色
（ecru）／軟質粉彩…茶色
用具 烤箱、砂紙、水彩筆

1 將a揉成細條，進烤箱加熱固
化。等量混合b‧c‧d，再將
烤好的a切碎混入。

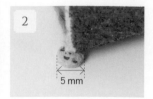

2 作成1mm厚的圓片，取砂紙
按壓表面。
5 mm

3 以水彩筆塗上茶色粉彩。

進烤箱加熱固化

巧克力餅乾 —————— p.32

Real size

材料 軟陶（premo）…a.暗褐色（burnt umber）、
b.米色（ecru）、c.半透明（translucent）
用具 烤箱、砂紙、軟陶直切刀、細節針

1 將a‧b以2：1比例混合，作
成1mm厚的圓片。
5 mm

2 取砂紙按壓表面。

3 以細節針在側面等間距按壓出
餅乾質感。

4 等量混合b‧c後揉細條，切
薄片放在餅乾上。

進烤箱加熱固化

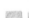

奶油餅乾 —————— p.32

Real size

材料 軟陶（premo）…a.半透明（translucent）、
b.米色（ecru）、c.白色（white）／軟質粉彩…茶色
用具 烤箱、軟陶直切刀、砂紙、水彩筆

1 等量混合a‧b‧c，作成1mm
厚的正方形。
4 mm
4 mm

2 取砂紙按壓整體。

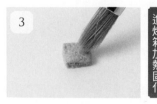

3 以水彩筆塗上茶色粉彩。

進烤箱加熱固化

SPECIAL EVENT

節慶活動

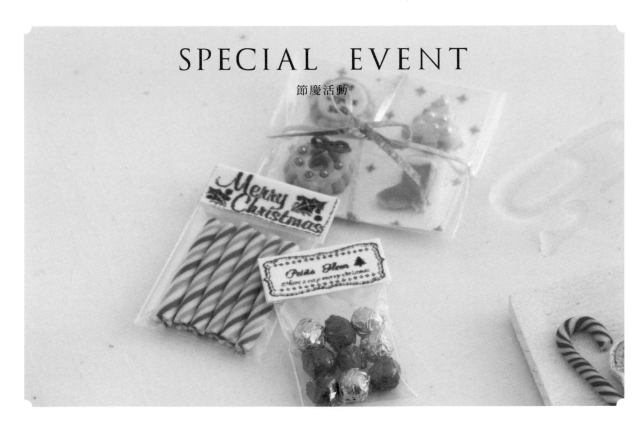

Real size

萬聖節杯子蛋糕 ——————————————————— p.34

材料 軟陶（premo）…a.暗褐色（burnt umber）、b.米色（ecru）、c.白色（white）、d.橘色（orange）、e.茶色（raw sienna）、f.半透明（translucent）、g.深紫色（purple）／液態軟陶（liquid sculpey）…白色（white）／其他…紙、黏著劑／組合件…杯子蛋糕主體（p.77）

用具 烤箱、軟陶直切刀、細節針、水彩筆

基本用土 軟陶★＝a：b＝1：1
軟陶☆＝b＋少量d・e
軟陶●＝c：d：e：f＝4：2：1：3

1

以軟陶★製作杯子蛋糕主體（p.77）、軟陶☆製作B、C。再將c與液態軟陶混合，塗在主體上方。

2 〈A〉

將軟陶●作成奶油（p.71），放在步驟1上。進烤箱加熱固化後，將印有圖樣的紙張剪下，沾黏著劑黏上。

3 〈B〉 4mm

以軟陶●作馬卡龍（p.71），放在步驟1上。將f混合少量c・d，揉小圓裝飾在周圍。

4 〈C〉 3mm

製作南瓜（p.84），放在步驟1上。將a・d・g各自揉細條後切下，裝飾在周圍。

進烤箱加熱固化

Real size

糖棒 ——————————— p.34

材料 軟陶（premo）…a.半透明（translucent）、b.橘色（orange）、c.白色（white）／組合件…糖果罐（p.47）

用具 烤箱、筆刀

基本用土 軟陶★＝a：c＝3：1
軟陶☆＝（a：b＝1：1）＋少量c

1

將軟陶★・☆各自揉成細條，捲在一起。

進烤箱加熱固化

2

以筆刀取12mm切段，放入糖果罐中。

83

萬聖節塔 ———————————————————— p.34

材料　軟陶（premo）…a.半透明（translucent）、b.白色（white）、c.米色（ecru）、d.橘色（orange）、e.茶色（raw sienna）、f.深黃色（cadmium yellow）／液態軟陶（liquid sculpey）…白色（white）、黑色（black）／軟質粉彩…暗褐色／其他…轉印紙／組合件…薄荷（p.70）、堅果（p.62）

用具　烤箱、瓶蓋（有縱向紋路的）、軟陶直切刀、細節針、砂紙、牙籤、水彩筆、黏著劑

基本用土　軟陶★＝a：b：d：e：f＝3：4：2：1：3
　　　　　軟陶☆＝a＋少量b・d、軟陶●＝（a：b＝1：2）＋極少量f

Real size

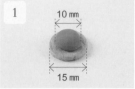

作一個與水果塔（p.75）相同的主體，放上作成半圓的軟陶★。

另取軟陶★擀薄片狀，切成10mm寬。

按壓在有縱向紋路的瓶蓋上。

以軟陶直切刀切3mm寬。

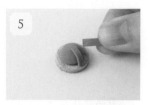

斜放在步驟1上，稍微重疊地鋪滿表面。

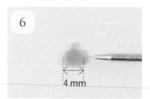

將軟陶☆擀薄片，以細節針切下南瓜形狀。

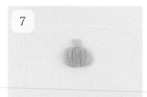

以細節針劃縱向線條。

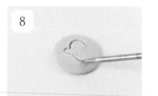

等量混合a・b・c後擀薄片，以細節針切下幽靈形狀。

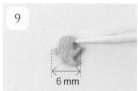

以牙籤調整形狀。

取砂紙按壓整體，以水彩筆塗上暗褐色粉彩。

以牙籤塗上白色液態軟陶，再以細節針沾取黑色的液態軟陶，描繪眼睛及嘴巴。

在步驟5上方塗液態軟陶，放上步驟7與步驟11、薄荷。在主體與步驟5交接邊緣塗液態軟陶，放上堅果。進烤箱加熱固化。以軟陶●作6×3mm的巧克力字板，烘烤定型後，貼上印好字樣的轉印紙。

南瓜 ———————————————————— p.34

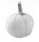

材料　軟陶（premo）…a.橘色（orange）、b.米色（ecru）、c.茶色（raw sienna）、d.半透明（translucent）、e.白色（white）、f.抹茶色（spanish green）／軟質粉彩…茶色、綠色

用具　烤箱、細節針、水彩筆

基本用土　軟陶★＝（a：b＝1：1）＋少量c
　　　　　軟陶☆＝（d：e＝1：1）＋少量f

Real size

將軟陶★揉成橢圓。

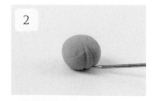

以細節針從上而下劃線。

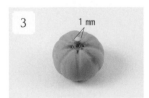

將軟陶☆作成長5mm的條狀。以細節針在步驟2上方戳孔後，埋入條狀黏土，緊密壓合。

以水彩筆塗上茶色粉彩，細節針劃線處塗得濃一點。蒂頭部分塗上綠色粉彩。

進烤箱加熱固化

白色南瓜是等量混合d・e，再混入少量b，以相同作法製作。

聖誕蛋糕 ──────────────────────── p.37

Real size

材料 軟陶（premo）…a.白色（white）、b.半透明（translucent）、c.水藍色（turquoise）、d.綠色（green）、e.抹茶色（spanish green）、f.橘色（orange）、g.紅色（cadmium red）／液態軟陶（liquid sculpey）…白色（white）、黑色（black）／其他…轉印紙、透明標籤／組合件…草莓（p.66）、拐杖糖（p.87）
用具 烤箱、細節針、黏著劑
基本用土 軟陶★＝a：b＝2：1、軟陶☆＝軟陶★＋少量c
軟陶●＝a＋白色液態軟陶、軟陶○＝d：e＝1：1

1

將軟陶★作成圓柱狀，上方塗上白色液態軟陶。

2

另取軟陶★作13個底直徑3mm的奶油（p.71），擺放在步驟1上。

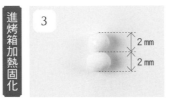

3

另取軟陶★作2個直徑2mm的圓球，黏在一起。

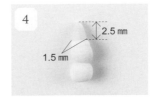

4

在步驟3上方塗軟陶●，放上作成三角錐狀的軟陶☆。再另取軟陶★揉小圓，放在帽子上。

5 **進烤箱加熱固化**

以細節針沾取黑色液態軟陶，描繪眼睛及嘴巴。在白色液態軟陶裡混入少許f，畫上鼻子。

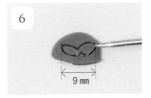

6

將軟陶○擀成1mm厚，切下冬青葉形狀。

7

以細節針調整葉子的形狀，劃葉脈。將g揉3顆小圓，放在中心處。

8 **進烤箱加熱固化**

將已加熱固化的步驟2‧5‧7、草莓、拐杖糖等，沾黏著劑黏上。將軟陶★作成6×3mm的長方形，加熱固化後貼上印好的轉印紙，完成巧克力字板。在蛋糕側面貼上印好的透明標籤。

德國聖誕蛋糕 ──────────────────── p.37

Real size

材料 軟陶（premo）…a.半透明（translucent）、b.白色（white）、c.米色（ecru）、d.茶色（raw sienna）、e.暗褐色（burnt umber）、f.暗紅色（alizarin crimson）／壓克力顏料…白色／軟質粉彩…茶色／其他…嬰兒爽身粉（talcum powder）、緞帶（1mm寬）
用具 烤箱、牙籤、軟陶直切刀、砂紙、細節針、水彩筆、黏著劑
基本用土 軟陶★＝a：b：c＝1：1：1、軟陶☆＝d＋少量c、軟陶●＝a＋少量c
軟陶○＝a＋少量d‧g、軟陶◎＝a＋少量e、軟陶■＝a＋少量f

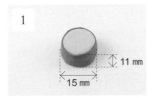

1

將軟陶★作成圓柱狀，捲覆上擀成薄片的軟陶☆。

2

一邊壓緊一邊揉長，再將兩端包覆起來，作成20mm的橢圓形。

3

將牙籤擺成橫向，按壓。

4

以軟陶直切刀切2片1.5mm厚的片狀。

5

取砂紙按壓切面，再以細節針及牙籤戳刺氣洞。

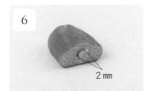

6

將軟陶●作成條狀，以水彩筆塗上茶色粉彩。再以細節針在中心戳一個孔，埋入條狀軟陶。

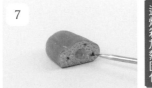

7

以軟陶直切刀將步驟6突出的部分切掉。隨意取少量軟陶○、◎、■混合後揉圓，以細節針填入切面。

8 **進烤箱加熱固化**

水彩筆混合白色顏料及嬰兒爽身粉，以拍打的方式塗在表面。沾黏著劑黏上緞帶。

9

切片蛋糕也以相同方法製作。

Real size

糖霜餅乾 ————————————————— p.36

材料　軟陶（premo）…a.半透明（translucent）、b.米色（ecru）、c.白色（white）、d.抹茶色（spanish green）、e.紅色（cadmium red）／液態軟陶（liquid sculpey）…白色（white）／軟質粉彩…茶色、綠色、紅色／其他…美甲用電鍍微珠、轉印紙

用具　烤箱、砂紙、牙籤、軟陶直切刀、細節針、水彩筆

基本用土　軟陶★＝a：b：c＝1：1：1
　　　　　軟陶☆＝a：c＝1：1

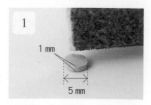

1

將軟陶★作成圓片，取砂紙按壓表面。

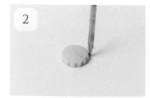

2

以細節針在側面等間隔的壓出餅乾質感。

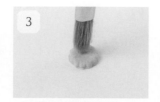

3

以水彩筆在表面塗茶色粉彩。

4

將軟陶☆擀薄片，放在步驟 3 上。加熱固化後貼上印好的轉印紙。

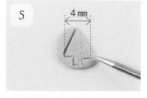

5

另取軟陶★擀成1mm厚，以細節針切下樹木形狀。

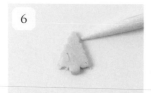

6

以牙籤按壓側邊，作出參差的酥脆感。

7

塗上液態軟陶，放上美甲用電鍍微珠。

進烤箱加熱固化

8

軟陶★混合少量d，依步驟 1 至2 製作。

9

以細節針如畫圓般戳刺中心後，挖空。

10

塗上以綠色粉彩染色的液態軟陶，放上美甲用電鍍微珠。

11

等量混合c・e後揉成細條，以細節針作成緞帶，放在步驟10上。

進烤箱加熱固化

12

將軟陶★擀成1mm厚，以細節針切下靴子形狀。

13

塗上以紅色粉彩染色的液態軟陶，上方再塗上白色的液態軟陶。

進烤箱加熱固化

Real size

聖誕糖棒 ————————————— p.36

材料　軟陶（premo）…a.半透明（translucent）、b.白色（white）、c.紅色（cadmium red）、d.綠色／其他…紙、袋子

用具　烤箱、筆刀

基本用土　軟陶★＝a：b＝3：1
　　　　　軟陶☆＝a：c＝3：1

1

將軟陶★、☆、d各自作成5mm厚的圓柱，切4等分後，如圖示接合起來。

2

以指腹揉細到一個程度後，一邊捲動一邊滾揉成直徑1mm的條狀。

進烤箱加熱固化

3

以筆刀切下10mm×數段。

4

放入袋中，將印好圖樣的紙黏在袋子上方。

巧克力球 ———————— p.36

材料　軟陶（premo）…a.暗褐色（burnt umber）／
其他…點心專用錫箔紙、紙、袋子
用具　烤箱、軟陶直切刀

Real size

進烤箱加熱固化

將a揉成直徑2mm條狀，以
軟陶直切刀切下1.5mm×數
段。

揉圓至直徑2mm，以點心專
用錫箔紙包起。依聖誕糖棒
（p.86）步驟4相同作法進行
包裝。

枴杖糖 ———————— p.36

材料　軟陶（premo）…a.半透明（translucent）、
b.白色（white）、c.紅色（cadmium red）
用具　烤箱、軟陶直切刀
基本用土　軟陶★＝a：b＝1：1
　　　　　軟陶☆＝a：c＝3：1

Real size

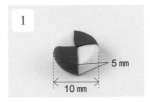

將軟陶★、☆各作成5mm厚
的圓柱，切4等分，如圖示接
合起來。

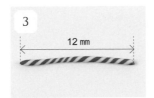

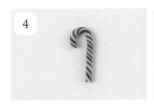

進烤箱加熱固化

以指腹揉細到一個程度後，一
邊捲動一邊滾揉成直徑1mm
的條狀。

以軟陶直切刀切下12mm。

將前端彎曲。

糖果 ———————— p.37

材料　軟陶（premo）…a.半透明（translucent）、
b.白色（white）、c.紅色（cadmium red）／組合件
…糖果罐（p.47）
用具　烤箱、筆刀
基本用土　軟陶★＝a：b＝3：1
　　　　　軟陶☆＝（a：c＝3：1）＋少量b

Real size

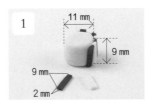

將軟陶★作成圓柱狀。另取軟
陶★、☆擀1mm厚的片狀，
切數段細長條，顏色交替地貼
在圓柱上。

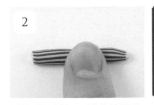

進烤箱加熱固化

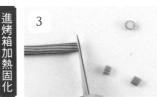

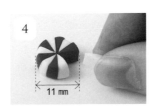

以兩手壓合後，以指腹滾揉成
直徑0.8mm的條狀。

以筆刀切成1mm厚。

將軟陶★、☆各自作成直徑
11mm的圓柱，切12等分，再
如圖示接合起來。同步驟2、
3揉細後烘烤再切段。

等量地放入糖果罐。

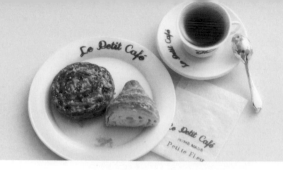

國家圖書館出版品預行編目(CIP)資料

微縮1/12！袖珍屋裡的軟陶麵包＆甜點／Petite Fleur著；
黃鏡蒨譯. - 初版. - 新北市：Elegant-Boutique新手作出版：
悦智文化事業有限公司, 2021.05
　面；　公分. - (趣·手藝；105)
　譯自：オーブン樹脂黏土でつくるミニチュアお菓子とパン
　ISBN 978-957-9623-67-4 (平裝)

1.泥土遊玩 2.黏土

999.6　　　　　　　　　　　　　　110006686

趣·手藝 105

微縮1/12！袖珍屋裡的軟陶麵包＆甜點

作　　者／Petite Fleur
譯　　者／黃鏡蒨
發 行 人／詹慶和
執行編輯／陳姿伶
編　　輯／蔡毓玲·劉蕙寧·黃璟安
執行美編／陳麗娜
美術編輯／韓欣恬·周盈汝
出 版 者／Elegant-Boutique新手作
發 行 者／悦智文化事業有限公司　郵政劃撥帳號／19452608
戶　　名／悦智文化事業有限公司
地　　址／220新北市板橋區板新路206號3樓
電　　話／(02)8952-4078　傳真／(02)8952-4084
網　　址／www.elegantbooks.com.tw
電子郵件／elegant.books@msa.hinet.net

2021年5月初版一刷　定價380元

OVEN JUSHI NENDO DE TSUKURU MINIATURE OKASHI TO PAN(NV 70475)
Copyright © Petite Fleur/ NIHON VOGUE-SHA 2018
All rights reserved.
Photographer：Yukari Shirai, Yuki Morimura
Original Japanese edition published in Japan by NIHON VOGUE Corp.
Traditional Chinese translation rights arranged with NIHON VOGUE Corp.
through Keio Cultural Enterprise Co., Ltd.
Traditional Chinese edition copyright © 2021 by Elegant Books Cultural
Enterprise Co., Ltd.

經銷／易可數位行銷股份有限公司
地址／新北市新店區寶橋路235巷6弄3號5樓
電話／(02)8911-0825　傳真／(02)8911-0801

版權所有·翻印必究
※本書禁止任何商業營利用途（店售·網路販售等）＆刊載，
　請單純享受個人的手作樂趣。
※本書如有缺頁、破損、裝訂錯誤，請寄回本公司更換

Petite Fleur YUKARI

大阪府出身。因興趣開始製作娃娃屋及袖珍食玩，目標
是製作出與實物一模一樣的擬真作品。除了經營個人網
站及社群網站進行作品介紹，作品也在網路商店、展示
活動中進行販售。

https://petite-fleur.amebaownd.com/
https://www.instagram.com/__petite.fleur__/

STAFF

Designer	Mikami Shoko 三上祥子（Vaa）
Photographer	Shirai Yukari, Morimura Yuki 白井由香里、森村友紀
Stylist	Kishi Masami 来住昌美
Assistant editor	Hachimonji Noriko, Takasawa Atsuko 八文字則子、高澤敦子
Editor	Yamanaka Chiho 山中千穗

Material offer

素材提供　　　株式会社アシーナ
　　　　　　　http://www.athena-inc.co.jp

　　　　　　　ステッドラー日本株式会社
　　　　　　　http://www.staedtler.co.jp

premo! 軟陶哪裡買？

f 巧手本舖 Anything Handcrafted

台灣最齊全！袖珍軟陶材料工具販售

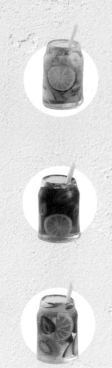

BREAD

SWEETS

SPECIAL

EVENT

BREAD

SWEETS

SPECIAL

EVENT

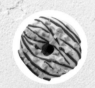

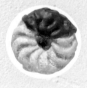

BREAD

SWEETS

SPECIAL

EVENT

BREAD

SWEETS

SPECIAL

EVENT

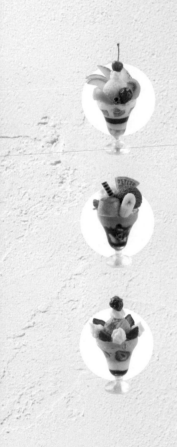